高等院校艺术设计类系列教材

装饰图案造型设计

蓝泰华 著

清华大学出版社
北京

内 容 简 介

本书共6章，分别介绍了装饰图案概述、古今中外的装饰图案、装饰图案的造型规律、装饰图案中的元素、装饰图案的素材与创作、装饰图案的实践应用等内容，从多个方面叙述了装饰图案造型设计的相关知识，为读者提供大量参考素材。

本书内容详尽、图片精美、案例新颖，将理论与实践相结合，既体现了理论知识的系统性和完整性，又突出了本课程的操作性和实践性。本书既可以作为各级高校设计类专业学生的教材，又可以作为设计从业者和爱好者的参考用书。

本书封面贴有清华大学出版社防伪标签，无标签者不得销售。
版权所有，侵权必究。举报：010-62782989，beiqinquan@tup.tsinghua.edu.cn。

图书在版编目(CIP)数据

装饰图案造型设计/蓝泰华著. --北京：清华大学出版社，2021.10(2025.1重印)
高等院校艺术设计类系列教材
ISBN 978-7-302-59031-6

Ⅰ.①装… Ⅱ.①蓝… Ⅲ.①装饰图案—图案设计—高等学校—教材 Ⅳ.①J525

中国版本图书馆CIP数据核字(2021)第178843号

责任编辑：孟　攀
封面设计：杨玉兰
责任校对：周剑云
责任印制：丛怀宇

出版发行：清华大学出版社
网　　址：https://www.tup.com.cn, https://www.wqxuetang.com
地　　址：北京清华大学学研大厦A座　　邮　编：100084
社 总 机：010-83470000　　邮　购：010-62786544
投稿与读者服务：010-62776969, c-service@tup.tsinghua.edu.cn
质量反馈：010-62772015, zhiliang@tup.tsinghua.edu.cn
课件下载：https://www.tup.com.cn, 010-62791865

印 装 者：三河市龙大印装有限公司
经　　销：全国新华书店
开　　本：190mm×260mm　　印　张：9.75　　字　数：234千字
版　　次：2021年12月第1版　　印　次：2025年1月第3次印刷
定　　价：49.00元

产品编号：092406-01

Preface 前言

"装饰图案造型设计"是艺术设计类专业必修的一门重要的专业基础课，是一门向专业课过渡的课程，注重理论与实践的结合，不仅可以培养学生的基本造型能力，也有助于提高学生的专业素质，培养创造精神，符合高等院校人才培养的要求。

为了方便教师教学、帮助学生快速理解和学习装饰图案的相关知识，我们结合高等院校人才培养方案的要求和学生就业需求，将装饰图案的理论与实践融合在一起，采用讲练结合、教学一体的思路编写了这本书。总体而言，本书具有以下几方面特色。

1. 内容系统，重点突出

本书内容包含了装饰图案的重点规律和法则，有助于学生提纲挈领地了解装饰图案。每章内容由"内容摘要""学习目标""引导案例""正文"和"知识链接""互动讨论"6大模块组成，有助于学生循序渐进地学习装饰图案，在掌握装饰图案理论知识的基础上，培养和提高装饰图案的造型能力。

2. 学练结合，注重实践

本书由装饰图案的特征入手，以装饰图案古今中外的发展脉络为课程主线，通过分析装饰造型诸要素和形式美法则，使学生掌握装饰图案的基本造型手段和方法，掌握基本的造型规律、美学原理、图案的构成形式以及设计方法；在教学内容的正文中以"知识链接"的形式插入了丰富的教学案例或阅读材料，并且运用大量的图例，充分体现了学练结合的特色，有助于学生在较短时间内掌握装饰图案基础理论的主要内容和造型设计要点。

3. 新旧结合，紧跟时代

本书注重学生对传统文化的内在精神体验，同时，采用的图例以及部分"知识链接"穿插当下最有代表性的作品，使学生在创作中能够继承传统并大胆创新，设计出具有时代气息和传统文化特征的作品。

本书在编写过程中参考了很多美术设计专家的观点，征求了多方学者的意见，在此一并表示感谢！

尽管做出了很大努力，但限于作者水平有限，书中不完善之处在所难免，敬祈广大读者批评指正！

编 者

Contents 目录

第一章　装饰图案概述 1

第一节　装饰与装饰图案 3
　　一、装饰 3
　　二、装饰图案 5

第二节　装饰图案的类型 8
　　一、按图案的应用领域划分 8
　　二、按图案的地域划分 9
　　三、按图案的表现内容划分 10
　　四、按装饰工艺与材料划分 10
　　五、按图案的维度划分 11
　　六、按图案的艺术风格划分 11

第三节　装饰图案的学习目的、内容与方法 13
　　一、装饰图案的学习目的 13
　　二、装饰图案的学习内容 14
　　三、装饰图案的学习方法 17

练一练 18

第二章　古今中外的装饰图案 19

第一节　中国装饰图案 21
　　一、新石器时代的装饰图案 21
　　二、商周时代的装饰图案 24
　　三、春秋战国时期的装饰图案 30
　　四、汉代的装饰图案 31
　　五、魏晋南北朝的装饰图案 33
　　六、唐代的装饰图案 34
　　七、宋元时期的装饰图案 35
　　八、明清时期的装饰图案 38
　　九、民间装饰图案 40

第二节　外国装饰图案 42
　　一、非洲图案 42
　　二、欧洲图案风格 45
　　三、美洲图案 48

第三节　现代装饰图案 50

练一练 52

第三章　装饰图案的造型规律 53

第一节　装饰图案的组合形式 55
　　一、非连续性装饰图案 55
　　二、连续性装饰图案 58

第二节　装饰图案的构图形式 61
　　一、格律式构图 61
　　二、平视式构图 62
　　三、立体式构图 62
　　四、散点式构图 63
　　五、组合式构图 63

第三节　装饰图案的形式美 65
　　一、变化与统一 65
　　二、对比与调和 66
　　三、对称与均衡 66
　　四、节奏与韵律 68
　　五、抽象与概括 68
　　六、动感与静感 70
　　七、比例与尺度 71
　　八、虚实与留白 72

第四节　装饰造型与格式塔心理学 74
　　一、格式塔心理组织法则与装饰造型 74
　　二、视觉场与装饰造型 77

练一练 79

第四章　装饰图案中的元素 81

第一节　装饰图案中的点、线、面 83
　　一、装饰图案中的点 83
　　二、装饰图案中的线 85
　　三、装饰图案中的面 86

第二节　装饰图案中的黑、白、灰 88
　　一、黑、白、灰的情感 89

二、黑、白、灰的色调90
　　三、黑、白、灰的关系90
第三节　装饰图案中的有彩色92
　　一、有彩色的心理感知92
　　二、装饰图案的色彩表现手法96
练一练106

第五章　装饰图案的素材与创作 107

第一节　装饰图案的素材109
　　一、植物图案109
　　二、动物图案111
　　三、人物图案112
　　四、风景图案115
　　五、抽象图案116
第二节　装饰图案素材的创作118
　　一、创作的过程118
　　二、创作的方法122
练一练126

第六章　装饰图案的实践应用 127

第一节　装饰图案在平面设计中的应用129

　　一、标志设计中的图案129
　　二、平面广告中的图案130
　　三、包装设计中的图案131
第二节　装饰图案在服饰设计中的应用133
　　一、传统服饰133
　　二、现代服饰134
第三节　装饰图案在器皿中的应用137
　　一、木制器皿137
　　二、金属器皿138
　　三、陶瓷器皿140
　　四、玻璃器皿142
　　五、复合材质器皿142
第四节　装饰图案在家居中的应用143
　　一、墙面、地面与天花板143
　　二、家具145
　　三、灯具145
　　四、用品146
练一练147

参考文献 .. 148

第一章

装饰图案概述

装饰图案造型设计

内容摘要

从新石器时代算起,装饰已经有七八千年的历史了,从古代壁画、建筑、雕塑到当代生活中的家具、服饰、器皿、首饰及摆设等,都离不开装饰艺术。本章就从装饰入手,先分析装饰的含义和价值,然后深入剖析装饰图案的含义和艺术特征,介绍装饰图案的不同类型,以及学习的目的、内容和方法等,为进一步学习装饰图案课程,从而设计装饰图案打下理论基础。

学习目标

- 了解装饰的含义和价值。
- 掌握装饰图案的含义和艺术特征。
- 熟悉装饰图案的类型。
- 明确装饰图案的学习目的、内容与方法。

引导案例

人面鱼纹彩陶盆

人面鱼纹彩陶盆是仰韶彩陶工艺的代表作之一,通高16.5厘米,口径39.8厘米,细泥红陶质地,盆内壁以黑彩绘出两组对称的人面鱼纹,如图1-1所示。

专家推测,人面鱼纹彩陶盆上的人与鱼题材可能与古代半坡人的图腾崇拜和生活内容有关,这种鱼纹装饰既是他们生活的写照,又寄托着他们对富足生活的美好愿望。人头上奇特的装饰大概是在进行某种宗教活动时的化装形象,而稍作变形的鱼纹很可能代表了"鱼神"的形象,表达出人们以鱼为图腾的崇拜主题。构画手法大胆、夸张,人面呈圆形,头顶上三角形发髻高耸,额头涂黑,一侧留出弯镰形,双眼眯成"一"字,"⊥"形鼻,嘴衔两鱼,人面两侧耳部亦有两条小鱼簇拥着。在两个人面之间还有两条大鱼同向追逐,鱼身及鱼头均呈三角形,鱼眼呈圆形,大鱼的鱼身以斜方格为鳞。人面在鱼群之中显出悠然自得的神情。鱼纹刻画得十分生动:鱼头虽是寥寥数笔,却把鱼的形神勾画得十分传神。鱼身上以对称的菱形图案装饰,富有律动感,充满了生气,整体图案显得古拙、简洁而又奇幻、怪异。

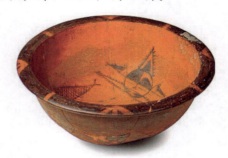

图1-1 人面鱼纹彩陶盆

可以说，人面鱼纹彩陶盆只是浩瀚装饰海洋中的一个水花，追溯起来，从史前彩陶到商周青铜器，从汉代石刻（见图1-2）到隋唐洞窟壁画，从元明寺观壁画到明清木版年画（见图1-3），都是以装饰的形式出现的，装饰有着广阔的领域。那么，如何定义装饰？它有什么意义和价值？本课程的"主角"——装饰图案又有哪些值得探索的知识呢？

图1-2　东汉石刻九头人面兽

图1-3　明清木版年画

第一节　装饰与装饰图案

一、装饰

（一）装饰的含义

装饰这个词在西方最早出现于17~18世纪，泛指艺术修饰，在中国最早出现于5~6世纪，指修饰、打扮。《辞源》解释其为"装者，藏也；饰者，物既成加以文采也"，指的是对器物表面添加纹饰、色彩以达到美化的目的。而《中国工艺美术大辞典》则从学科意义上解释"装饰"为"一种艺术形式，成为艺术的一个门类"。

总结起来，我们认为装饰是指通过一些艺术活动，使人的审美意识形象化的过程。这一含义有以下两个层面的理解。

第一层面是装饰通过自身所具有的形式美、色彩美等视觉特征，对其装饰主体的特征、性质、功能及价值等方面进行加强。在这一层面上，装饰处于从属地位，它必须与所装饰的客体有机结合起来。例如，图1-4所示的扎染装饰方式使服饰特色更加鲜明突出，但扎染必须与服装面料结合才能发挥作用。

第二层面是从装饰主体出发，超越了物品上的文采，以其独特的艺术、博大的精神象征和富含文化的存在方式等内容而自成一体。例如，中国古代汉墓中作为装饰的画像石、画像砖，它附属于整个墓室，与其浑然不可分离，但其精美、恢宏、古拙的画面完全可视为完美的艺术品；还有狞厉怪异的青铜器图案（见图1-5）、雍容华贵的龙袍（见图1-6）都有独特的象征意义，体现了当时历史背景的精神文化内容。

图1-4　扎染装饰方式的服装

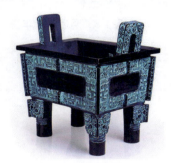

图1-5　青铜器图案（司母戊方鼎）

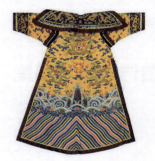

图1-6　龙袍图案（清代）

知识链接

清代龙袍图案及其象征意义

自上古的黄帝及尧、舜"垂衣裳，而天下治"开始，冠服就超越了蔽体御寒的实用功能，而具有了"严内外，明等级，辨尊卑"的社会属性，这一针一线背后有着历史的深意。

古时称帝王为九五之尊。据文献记载，清朝皇帝的龙袍绣有九条龙，表面共绣有八条龙，还有一条绣在衣襟里面，一般不易看到。龙袍从正面或背面单独看时，都能看到五条龙，与"九五"之数正好吻合。另外，龙袍的下摆处斜向排列着许多弯曲的线条，名谓水脚。水脚之上还有许多翻滚的水浪，水浪之上又立有山石宝物，俗称"海水江涯"，它除了表示绵延不断的吉祥含义之外，还有"一统山河"和"万世升平"的寓意。

（二）装饰的价值

李砚祖在《装饰之道》中有这样一段话："当装饰成为人类生存和发展不可缺少的一环，成为生存与生活必备的内容时，装饰实际就成了人的一种生活方式及艺术化的生活方式。"

事实上，从刀耕火种的原始洪荒时代起，装饰就渗透到了人们生活的方方面面。例如，原始人在身体上涂抹颜色或绘制图案，在头和腰等身体部位围上野花和藤草，在颈上和腕上挂一串骨头或贝壳，把漂亮的鸟羽当作头饰或身体装饰；再如，他们最初打磨的石器工具、制作的

弓箭，以及为方便取水而制作的尖底陶罐等。显然，这些装饰的目的无论是躲避猛兽、吸引异性，还是实际使用、驱邪祈福，都具有实际意义的视觉美感和精神慰藉的双重作用。

在漫长的历史发展中，装饰也是人类文化观念意识形态的反映与产物，它从一定意义上体现了民族的文化、心理和意识形态。古代的壁画、浮雕、器皿等多与图腾活动和巫术礼仪有关，这种初始的物化装饰是原始人类生活的缩影；到了夏商时代，装饰的意趣与方式已不再像远古时代那么真实、活泼，各种宗教礼器上的饕餮纹、夔纹、雷纹都成为权威神力的象征符号；再到汉代，装饰已从动物与神幻的题材中有了更多更广的发展，如"荆轲刺秦王""完璧归赵""鸿门宴"等具有故事性与情节性的装饰内容在当时的建筑、雕塑、壁画、漆器、织锦等实物上均有所体现；再到盛唐、明清等时代，装饰的内容、题材与手法都各具特色，且从一定程度上反映了当时的生产力水平、人们的需求和意识形态。直至现今，科技的飞速发展，新材料、新技术的广泛应用，各种文化艺术思潮的涌动都对装饰产生了极大的影响，同时装饰也将这种新的改变与信息反馈到我们生活的每一个方面。

总之，从古到今，装饰在我们的生活中都有着不可或缺的作用。装饰的价值已经超越了纯粹的视觉美感形象，通过色彩、构成、造型、材料、工艺等成为一种综合性的艺术形式。它既以一种特殊的"力"渗透于人的行为之中，使人类生活更加艺术化，又以一种文化的"质"渗透于艺术形态之中，使艺术兼具了装饰的品格与文化的底蕴。

二、装饰图案

装饰图案最早是在器物和实用品上附加的图形或纹饰，使原有的造型更具光彩，起着画龙点睛或协调的作用，是与工艺制作相结合、与材料相统一的一种艺术形式。

知识链接

中国的装饰图案

尽管"图案"一词在我国汉语中运用的历史不足百年，但事实上它从远古陶器上的几何图（见图1-7）到明清瓷器上的青花图案（见图1-8）；从汉代瓦当上的动物和文字图案（见图1-9）到南北朝时期佛教题材的莲花图案（见图1-10）；再从民间剪纸的门神图案（见图1-11）到蓝印花布上的吉祥图案（见图1-12），都有着丰富的表现形式和深厚的文化内涵。

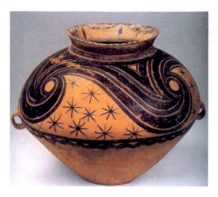

图1-7　远古陶器

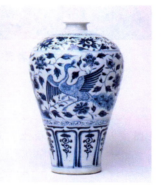

图1-8　青花瓷瓶

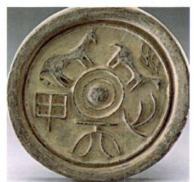

图1-9　汉代瓦当

图1-10　佛教八宝莲花　　　　图1-11　剪纸门神　　　　图1-12　蓝印花布

装饰图案发展到今天，已逐渐形成独立的画种，并通过各种材料充分表现其特有的装饰属性。装饰图案无处不在，从人们的服饰、发饰到生活的居家用品，以及室内墙壁、地毯等都有装饰图案，它已融入人们生活的方方面面。

（一）装饰图案的含义

装饰图案具有多种解释含义。从字面上讲，装饰即装点与修饰，图案即相关图形的设计方案，那么对图形方案的设计和修饰就称为装饰图案。例如，图1-13中在马勺上绘制上变形的各种人物、动物、文字、植物等图案。

装饰图案的另一种含义是将写生的自然物或积累的资料，经过归纳、取舍、概括、添加等方法，使写生的自然物象或收集的形态成为更贴合需求的装饰图形。例如，图1-14所示是用布艺制作的老虎，图案稚拙而可爱。

装饰图案还有一种含义是针对实用美术里的染织、服装、陶瓷、装潢、环境艺术、民间工艺及建筑等方面的材料特性、工艺制作和审美格调，在美观实用的综合条件下进行的装饰设计。如图1-15所示的床单和抱枕，在图案的装饰下极富秩序美。

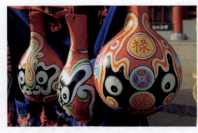 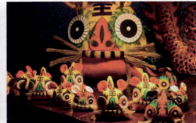

图1-13　马勺脸谱　　　　图1-14　民间布老虎　　　　图1-15　床品

互动讨论

你周围的生活环境中有哪些图案？在什么材质上？是什么风格的图案？有什么含义或审美趣味呢？

装饰图案概述 第一章

> **知识链接**

<div align="center">**装饰图案与摄影、绘画的区别**</div>

摄影是指使用专门的设备来进行影像记录的过程。摄影是在顷刻间完成的,不能停顿和修改,在取景框内的景象都会被相机毫无保留地拍摄下来。如图1-16所示为鱼的摄影图片。

绘画是以纸张或布等"表面"作为支撑面,利用画笔等工具在上面加上颜色以说明画者希望表达的概念及意思。绘画可以有选择性地构思图像,往往主题鲜明,突出画面的整体协调性。如图1-17所示为鱼的绘画。

装饰图案也是有选择性地绘制,往往因装饰物的材质、形状等有所变化。装饰图案属于基础设计的范畴,设计与绘画都是美术的分支,各有不同的艺术表现力。如图1-18所示为以鱼为题材的平面装饰图案。

图1-16 鱼的摄影图片　　　图1-17 鱼的绘画　　　图1-18 以鱼为题材的装饰图案

(二)装饰图案的艺术特征

装饰图案的艺术特征,是由其内容决定的。因内容受装饰对象的制约,故装饰图案的特征首先就必须具有高度的适用性,并由适用性派生出了形式美法则、综合性、多变性等特征。下面我们就来具体了解一下装饰图案的这几个特征。

高度的适用性是装饰图案的基本特征。通过深入生活发掘可以变形的原型,经过取舍和高度的概括,突破客观物象的基本形态,把某一部分美的特征加以夸张变形和重新组合(如图1-19所示),使图形更加规则化、整齐化、韵律化,赋予图形更大的适用性。

图1-19 夸张变形的装饰图案

形式美法则是装饰图案的艺术特征之一。装饰图案在结构形式上更多地利用形式美规律,不讲究现实生活中的逻辑和顺序,突破了"空间""透视""比例"等法则的约束,主要表现在统一和变化的普遍原理同条理与反复的组织原则两者结合上,从而形成其他的形式美法则,让装饰图案取得多样而统一、丰富而有韵律的效果。

另外,表现形式的综合性也是装饰图案的一大艺术特征。一般的绘画艺术总是采取一种美术形式来表现,诸如油画、国画或版画,而装饰图案的表现形式可以同时采取各种美术形式来综合表现。

最后一个特征就是装饰图案的表现形式的多变性。装饰图案受到使用要求、生产工艺、物质材料以及经济条件的具体影响,这些众多而善变的因素,必然会促使装饰图案的形式随之日新月异地变化、发展,并充分体现装饰图案的艺术特征。

(三) 装饰造型设计

装饰造型设计是以繁杂的物象为素材进行高度提炼、简化,把客观形象进行归纳并作艺术处理,使其造型上更加简洁、鲜明化,利用夸张的造型方法抓住物体的特征,依据设计的需要和创作的要求,对物象的形或神(典型部分)进行强调和加强,使所要表现的物象更加典型化,更具有图案性、装饰性和趣味性,如图1-20所示。

图1-20 装饰造型设计图案

第二节 装饰图案的类型

装饰图案,因其表现的对象和应用领域的不同,一般而言,可以有以下几种分类方法。

一、按图案的应用领域划分

装饰图案的应用领域可以划分为:产品包装设计、标志造型设计、建筑壁画、室内外装潢、服装配饰、舞台、园林等,如图1-21至图1-27所示。

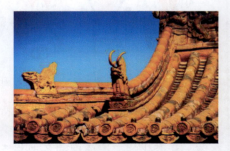

图1-21 产品包装设计　　　　图1-22 标志造型设计　　　　图1-23 古建筑上的瓦当、饕兽图

图1-24　室内装潢

图1-25　服装配饰

图1-26　舞台造型

图1-27　园林中的雕塑

二、按图案的地域划分

装饰图案在古今中外的发展变化中，可以简单地划分为中国图案和外国图案两种。如图1-28所示为中国传统图案，图1-29所示为外国图案。

图1-28　中国传统图案

图1-29　外国图案

三、按图案的表现内容划分

按图案的表现内容可以分为植物图案、动物图案、人物图案、风景图案、几何抽象图案、文字图案等,如图1-30至图1-35所示。

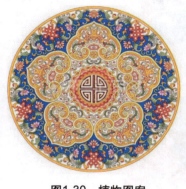
图1-30 植物图案

图1-31 动物图案

图1-32 人物图案

图1-33 风景图案

图1-34 几何抽象图案

图1-35 文字图案

四、按装饰工艺与材料划分

装饰图案与工艺的配合,受到材质的制约,有不同的表现形式,可分为石制工艺、木制工艺、陶瓷工艺、金属工艺、砖雕工艺、染织工艺等,如图1-36至图1-41所示。

图1-36 石雕作品

图1-37 木雕作品

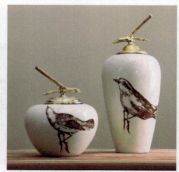
图1-38 陶瓷制品

装饰图案概述 第一章

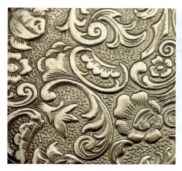
图1-39 金属作品

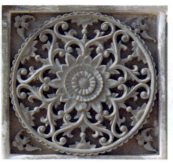
图1-40 砖雕作品

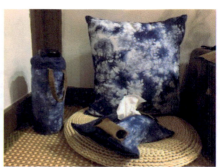
图1-41 染织布艺

五、按图案的维度划分

按图案的维度划分，装饰图案可分为平面图案和立体图案，如图1-42和图1-43所示。

图1-42 平面图案

图1-43 立体图案

六、按图案的艺术风格划分

装饰图案按艺术风格划分，因其受到艺术、历史、地域、民族、文化运动等诸多方面的影响，可分为传统图案、民俗图案、古典图案、现代图案、后现代图案，如图1-44至图1-48所示；按艺术运动影响的风格划分为"新艺术"风格、"巴洛克"风格、"洛可可"风格、"立体派"风格、"野兽派"风格、"解构主义"风格等，如图1-49至图1-54所示。

11

图1-44　传统图案

图1-45　民俗图案

图1-46　古典图案

图1-47　现代图案

图1-48　后现代图案

图1-49　新艺术风格

图1-50　巴洛克风格

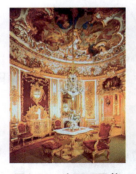
图1-51　洛可可风格

图1-52　立体派风格

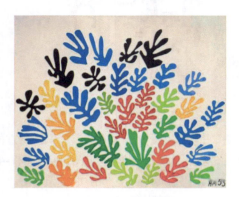
图1-53　野兽派风格

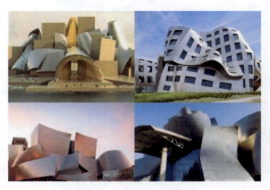
图1-54　解构主义风格

装饰图案概述 第一章

> 知识链接

新艺术运动

19世纪末20世纪初，在建筑、美术及设计艺术中流行一种新的风格——新艺术。它标志着设计的发展由古典传统向现代运动的转折和过渡。新艺术运动产生的原因：第一，社会原因。欧洲政治形势开始稳定，为了促进发展，开始形成一种新的艺术形式。第二，文化因素。一部分艺术家放弃传统装饰风格，开始将一些建筑、绘画、平面设计、产品设计、手工艺等与自然形态相融合。第三，技术因素。设计师不再满足于现有的工具和制作材料，开始追求新材料。

新艺术运动的特点：①新艺术运动完全抛弃了任何一种传统装饰风格，彻底地走向了自然风格，强调自然中不存在绝对的直线和完全的平面。②新艺术运动反对华而不实、矫饰的装饰、追求华美、精致的装饰，同时一些产品的装饰与功能结合得较为紧密。③新艺术运动崇尚热烈而旺盛的自然活力，在装饰上用曲线代替了直线，出现了有机形态，装饰所采用的纹样都是从自然界的植物抽象而来，大多是流动形态的线条。例如图1-55所示，霍塔在室内设计中使用的线条，体现了自然的活力与生命力。④新艺术运动强调整体艺术环境。不反对工业化，但反对工业化风格。⑤新艺术还受到日本风格的影响。如马若雷尔的家具和铁器作品融合了新洛可可图案、日本风格和有机造型，如图1-56所示。

图1-55　霍塔设计的塔塞尔饭店

图1-56　马若雷尔的家具

第三节　装饰图案的学习目的、内容与方法

一、装饰图案的学习目的

装饰图案的学习目的就是要通过学习图案的造型、色彩、构图的艺术处理及技法，使之适应各种不同的材质、造型以及不同的环境，即如何让形式更好地体现内容，同时达到适用性和装饰性两重标准，从而满足人的生理和心理的需求。例如，图1-57至图1-62所示，在现实生活中，无论是建筑物、工艺美术品，还是商品包装、装潢设计、书籍装帧、服装设计、玩具设计等，因为应用的需求不同，导致装饰图案的要求也不相同，而我们学习装饰图案的目的就是让图案更好地适应不同的设计需求。

图1-57　建筑物

图1-58　装潢

图1-59　工艺品

图1-60　服装

图1-61　玩具

图1-62　商品包装

二、装饰图案的学习内容

装饰图案就是把对生活的愿望、理想以及大自然各种美的形象，以自己丰富的想象力和浪漫手法，进行加工、提炼、概括、典型化的图案，因此要求图案设计者掌握如下的内容。

（一）古今中外装饰图案的特点

装饰图案在漫长的发展变化过程中受到不同的地域以及不同民族文化的影响，形成了各自不同的风格与特点，同时不同的国家在不同的历史时期，装饰图案也都有不同的发展变化，图案发展到今天，在传统基础上加上现代设计形成了新的装饰风格。例如中国传统龙图案，发源于红山文化的C形玉龙，身躯蛇形，造型简单，如图1-63所示；发展到战国时期，龙身呈S形，尾部细长、尾尖上卷，形象腾跃矫健，如图1-64所示；到宋元时期，龙纹发展趋向成熟，龙身长如巨蟒，兽头，有三爪或四爪，头部有髭、触须等，如图1-65所示；到了明清时期，龙形轩昂抖擞，毛发上飘，掌爪强健，如图1-66所示；到了现代，设计师在传统龙图案的基础上加以变化，龙的形态多变，有的形象饱满生动，有的简洁抽象，如图1-67所示。

（二）装饰图案的造型规律和心理

装饰图案有不同的组合形式、构图形式以及有一定的形式美法则，形成和谐统一的韵律与动感，同时装饰图案还要考虑到人的感受和心理，有的图案复杂、华丽、变化丰富，容易让人

产生富丽华贵的感觉,如图1-68所示;有的图案单一、朴素、简洁明快,能够让人产生清新的感觉,如图1-69所示。

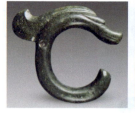 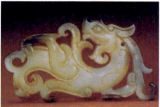 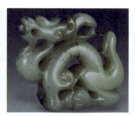 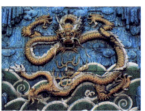

图1-63　红山文化C形玉龙　　图1-64　战国时期玉龙　　图1-65　宋元时期玉龙　　图1-66　明清时期琉璃龙

图1-67　现代龙图案

图1-68　复杂的传统装饰图案

图1-69　简洁明快的现代装饰图案

（三）装饰图案中的元素

学习装饰图案，首先，要掌握点、线、面的关系，它是造型艺术表现的最基础的语言和要素，如图1-70所示。其次，还要掌握图案的黑、白、灰的关系，它是装饰图案通过明暗对比来表现造型的重要手段，如图1-71所示。最后，掌握色彩与心理的关系也很重要。色彩与心理之间既相互联系，又相互制约，人的视觉器官产生色感时，必然导致人产生某种心理感受。比如，红色能使人心理上具有温暖的感觉，而长时间红色的刺激，会使人心理上产生烦躁不安感。

图1-70　点线面　　　　　　　　　图1-71　黑白灰

（四）装饰图案创作方法

装饰图案从大自然中取材，经过观察、写生、临摹然后再创作的过程，根据创作者的感受采取夸张、变化、象征、寓意等抽象的艺术语言，遵循一定的形式美法则，把自然形态以图案化呈现出来，如图1-72所示。

图1-72　装饰图案——观察、写生、创作

（五）装饰图案的实践应用

传统图案发展到今天，受到环境以及人的审美影响，同时科技的发展带来各种新型材料与新工艺，促使图案结合现代设计艺术形成新时代的装饰图案，并被广泛应用，如建筑、雕塑、装潢、服装、书籍等不同领域，如图1-73至图1-77所示。

图1-73　建筑

图1-74　雕塑

图1-75　装潢

图1-76　服装

图1-77　书籍

三、装饰图案的学习方法

学习装饰图案可分两个阶段进行，每个阶段都有不同的学习方法：一是学习、鉴赏、临摹阶段，这个阶段要学会鉴赏各个历史时期的典型图案形式，掌握各时期图案的变形、配色和表现方法；二是创新设计阶段，这个阶段主要学习方法是借鉴传统图案要素进行创新设计，掌握"在继承的基础上创新"的基本方法，探索个人化设计之路。

（一）鉴赏、临摹

继承和借鉴我国优秀的传统图案以及外国图案是学习装饰图案的重要方法，对于装饰图案的学习来说，鉴赏、临摹是最为有效的方法，它既可以理解、学习优秀图案作品的造型以及构图、色彩的处理方法，又可以了解不同国家、不同时期装饰图案的风格特征和发展特点，如图1-78所示。

（二）创作

现代设计不仅求"新"，还求"特"，要求有中国面孔，传统图案是中国装饰艺术给世界的第一印象，也是最深刻的印象，在现代设计中巧妙地融入传统图案，可以有效地突出设计的中国趣味。如图1-79所示，中国香港著名设计师韩秉华设计的"香港海报展"海报。主题形象是龙，但设计师对传统的龙纹进行了大量的简化处理，以几何化的直线和曲线，简练地勾勒出龙的主要形体，将龙腿和龙爪概括成简单的扇形和圆形，龙身的宽条纹，龙角、龙须的细线

纹、鳞片的小三角形和半圆形共同构成了一种简约的点线面组合变化，整个造型具有时尚的卡通意趣。

 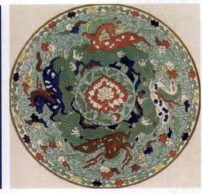 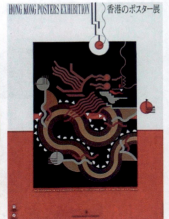

图1-78　传统龙图案　　　　　　　　　　图1-79　韩秉华 香港海报展

互动讨论

各种年画、剪纸中有很多是我们熟知的传统图案，这些图案是一成不变的？还是每年都会有新的变化？

练一练

1. 从本章中选出你最喜欢的两幅图案进行临摹。
2. 什么是装饰图案？装饰图案的特点是什么？

第二章

古今中外的装饰图案

装饰图案造型设计

内容摘要

本章内容根据不同的历史时期分别介绍中国、外国当时最具有代表性的装饰图案,及装饰图案发展到现代的特点和风格。同时辅以大量精美图案对应文字内容以便更好地学习和理解。

学习目标

- 了解中国不同时期的装饰图案的发展历史和特点。
- 了解外国的一些装饰图案的特点和风格。
- 了解现代装饰图案的风格和特点。

引导案例

四羊方尊

四羊方尊是商朝晚期青铜祭祀礼器,1938年出土于湖南,现藏于中国国家博物馆。其造型独特、工艺精美,是中国现存商代青铜方尊中最大的一件,被史学界称为"臻于极致的青铜典范",位列十大传世国宝之一,如图2-1所示。

四羊方尊器身方形,方口,大沿,颈饰口沿外侈,每边边长为52.4厘米,其边长几乎接近器身58.3厘米的高度。长颈,高圈足,颈部高耸,四边上装饰有蕉叶纹、三角夔龙纹和兽面纹。肩、腹部与足部作为一体被巧妙地设计成四只卷角羊。肩部四角是四个卷角羊头,羊头与羊颈伸出于器外,羊身与羊腿附着于尊腹部及圈足上。器形花纹精丽,线条光洁刚劲。尊腹即为羊的前胸,羊腿则附于圈足上,承担着尊体的重量。羊的前胸及颈背部饰鳞纹,两侧饰有美丽的长冠凤纹,圈足上是夔纹。

四羊方尊颈部饰由夔龙纹组成的蕉叶纹与带状饕餮纹,肩饰高浮雕蛇身而有爪的龙纹,尊四面正中即两羊比邻处,各有一双角龙首探出器表,从方尊每边右肩蜿蜒于前居的中间,全体饰有细雷纹。

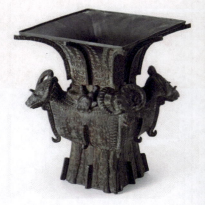

图2-1 四羊方尊

器四角和四面中心线合范处均设计成长棱脊,其作用是以此来掩盖合范时可能产生的对合不正的纹饰,既掩盖了合范痕迹,又可改善器物边角的单调,增强了造型气势,浑然一体。

湖南出土的以四羊方尊为代表的着力表现羊的青铜器,既保留了原始的图腾崇拜,又有替代羊作为牺牲献祭给神明的意思,同时还包含了商周时期人们对羊等家畜养殖兴旺的期盼。由此可见图案在一定的时期所具有的特征也是一定的。在中国漫长的历史中,装饰图案在不同的历史时期的特征是什么呢?外国的图案又是什么样的呢?装饰图案发展到今天,又有哪些新的变化呢?图2-2至图2-4所示分别为中国传统图案、外国传统图案和现代图案。

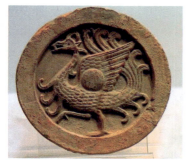
图2-2 中国传统图案

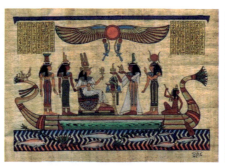
图2-3 外国传统图案

图2-4 现代图案

第一节 中国装饰图案

一、新石器时代的装饰图案

中国装饰图案源远流长，从开创时期新石器时代算起，已有七八千年的悠久历史。在这几千年的历史长河中，经历了多个时期，无数名工巧匠，创造了各种纹样，内容题材广泛，构成变化多样。

新石器时代的彩绘是我国最早的装饰图案，主要装饰在陶器和玉器上，装饰图案种类也非常多，可分为两大类：一类是抽象的图案，以几何形纹样为主，常见的有水波纹、旋转纹、圈纹、锯齿纹、网纹等，如图2-5所示；一类是具象的人、动物或昆虫，如图2-6所示，线条画得规整流畅，图案的组织讲究对称、均衡、变化，疏密得体，并有一定的程式和规则，已初步地体现出多样统一、平衡对称等特点，能随不同器形做出种种变化，协调妥适。反映出我国的装饰图案在萌芽时期，就已注重实用与美观结合、器形与装饰统一，表现出一种特有的纯朴、浑厚、爽朗的特点。

仰韶文化阶段，彩陶艺术逐步走向繁荣，诞生了古朴而精美的各类装饰图案。考古学界根据时间和地区的差异将陶器分为不同的阶段类型，如庙底沟型彩陶、马家窑文化彩陶、半山文化彩陶、马厂文化彩陶、大汶口文化彩陶、齐家文化彩陶等，陶器上的装饰图案也形成了各自不同的特点。

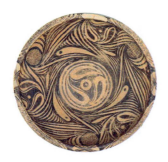
图2-5 抽象图案

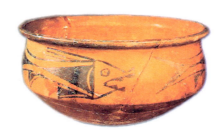
图2-6 具象图案

庙底沟型彩陶,除了少量蛙纹和鸟纹外,大量是以黑色圆点、钩叶、弧边三角及曲线组成的带状纹饰,如三角带状纹、平行条纹、回旋勾连纹、网格纹等,同时也有仿生纹和植物纹等。如图2-7所示,此彩陶盆上半部饰黑彩的涡纹、圆点纹与弧线三角纹等图案,构成组合变化十分复杂的纹饰带。图案强调深黑彩与素地之间的明暗对比,运用柔美的曲线进行绘画,以多样化的图形元素进行排列组合,打破等分与对称布局手法,实现图案旋转与流动的韵律和节奏。

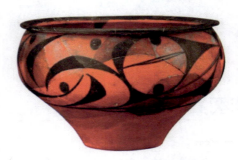

图2-7 彩陶盆 庙底沟型彩陶

马家窑文化彩陶,多为红陶,彩绘幅面很大,装饰图案绘于器物内壁,其花纹繁缛瑰丽,富于变化而有规律。如图2-8所示彩陶钵,钵内、外及口沿均以黑彩描绘纹饰,钵内饰以底为中心的漩涡纹,外壁为波浪纹,口沿为三组菱形网格纹。此器造型饱满,图案线条流畅,是马家窑类型彩陶的典型。其他大多数的陶器表面饰以绳纹,少数饰数道平行线、折线、三角或交错的附加堆纹。如图2-9所示彩陶鼓,器身布满花纹,粗细两端均饰多道平行的折线纹,鼓身中部饰色彩不同、间距不等的平行带状纹。

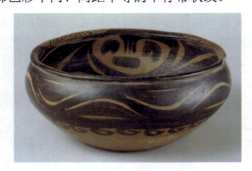 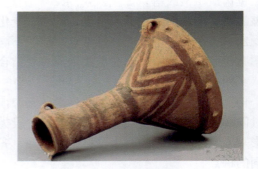

图2-8 彩陶钵 马家窑文化　　　　　　图2-9 彩陶鼓 马家窑文化

半山文化彩陶,器型上的旋动结构的纹饰,黑红相间的色彩,线条的粗细变化,及锯齿纹、三角纹的配合,大图案里套小图案,形成了繁荣昌盛、雍容华贵的风格。如图2-10所示陶罐,旋转而连续的结构,使几个大圆圈一反一正,互相背靠,互相联结,有前呼后应、鱼贯而行、连绵不断的效果,显示一种融合、缠绵的气势,与器型共同构成一种雄伟宏大的气势。

马厂文化彩陶,具有简练、刚劲的风格,有折线纹、回纹,而以人形纹(或称蛙纹)最有特色,如图2-11所示,有人认为这是作播种状的"人格化的神灵"。

大汶口文化彩陶,装饰图案主要以植物纹和几何形纹样为主,主要有花瓣纹、八角星纹、菱形纹、卷云纹、云雷纹、太阳纹、水波纹、辐射条纹、圆点纹、圆圈纹、宽带纹、折线纹、

人字纹、斜线纹、平行线纹、网纹、三角纹、勾连纹、连栅纹、方格纹、连弧纹、饕餮纹、贝纹、漩涡纹等。这些装饰图案，结构复杂巧妙，题材丰富多样，一般以平行线作界隔，中间绘三角纹，如图2-12所示的彩陶釜和豆器身上的图案用线条分隔，中间绘复杂的几何图案。

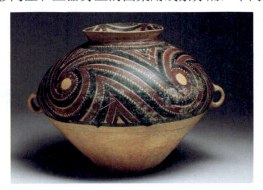

图2-10 半山文化彩陶罐

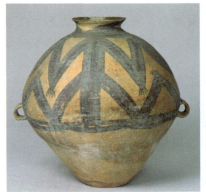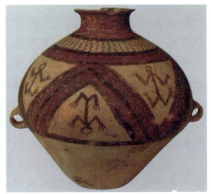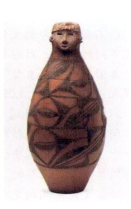

图2-11 马厂文化彩陶壶

图2-12 大汶口文化彩陶

齐家文化彩陶，以红褐色为主，纹饰简单，以菱形网纹和三角纹及变化纹样为主，图案简单疏朗，如图2-13所示菱形网纹彩陶罐和2-14所示三角形彩陶双耳罐。

装饰图案造型设计

图2-13 菱形网纹彩陶罐 齐家文化

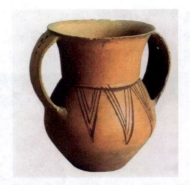

图2-14 三角形彩陶双耳罐 齐家文化

知识链接

新石器时代彩陶

新石器时代仰韶文化的彩陶在中原地区陕、晋、豫等地发现的大致类似,然而也可以分为早晚不同的数期,器形完整而数量丰富的发现,主要是在甘肃、青海一带。仰韶文化可以分为三种类型:"马家窑型"以甘肃临洮县马家窑遗址为代表;"半山类型"以甘肃广通半山遗址为代表;"马厂型"以青海乐都县马厂塬遗址为代表,继承了仰韶文化。

彩陶的原料即普通的黄土(不含钙质和钾质),加细沙及含镁的石粉末,但制作技术很精,陶土可能都经过精细的澄洗。手制,有的经过慢轮修整,陶器表面光滑,窑火温度达到摄氏一千度以上。陶土中含铁量很高,在百分之十以上,所以陶器烧成后成为黄色或红色。彩绘装饰的原料多用天然的赭石、红土或锰土,有的器物表面也涂红色或白色的陶衣。

仰韶文化彩陶的完整标本是半山类型。半山型彩陶的代表形式是大敞口的盆和敛口(有颈或无颈)的罐。盆和罐都是宽度超过高度,小底,整个器形侧影是柔和的曲线,平底无足,所以造成的印象是腹部极为膨胀,粗矮坚实,如图2-15所示。

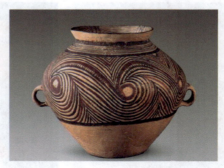

图2-15 半山文化陶罐

二、商周时代的装饰图案

中国的新石器时代晚期至秦汉时代,主要是商周时期,青铜器流行。远在5000多年前的

马家窑文化时期，中国古人即开始使用青铜制品。夏、商、西周、春秋、战国是中国的青铜时代，青铜铸造达到鼎盛，辉煌灿烂，促进了当时生产力的进步。同时，作为礼乐文化的主要载体，青铜器用以"明尊卑，别上下"，彰显、维护等级制度。

在青铜时代漫长历史时期的不同发展阶段，社会政治制度的变革，人们思想、习俗的转变与审美艺术自身的发展，使这一时期青铜器的形制、装饰花纹、器物组合与铭文也相应呈现不同的时代风貌。如图2-16至图2-22所示，从殷墟妇好墓青铜器、后母戊青铜鼎、子龙青铜鼎、盂鼎、天亡簋、春秋晚期蔡侯墓青铜器及战国辉县固围村青铜器中，我们可以体会造型艺术、装饰图案发展的内在规律与变化。

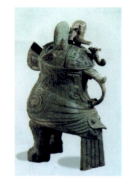

图2-16　殷墟妇好墓青铜器

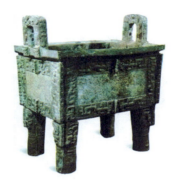

图2-17　后母戊青铜鼎

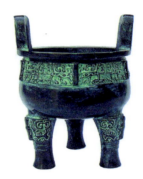

图2-18　子龙青铜鼎

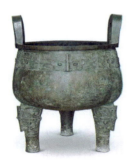

图2-19　盂鼎

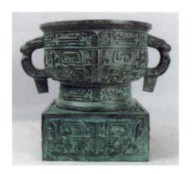

图2-20　天亡簋

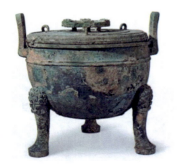

图2-21　春秋晚期蔡侯墓青铜器

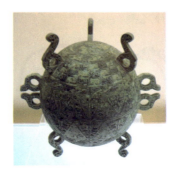

图2-22　战国辉县固围村青铜器

装饰图案造型设计

青铜器上装饰有各种图案，如饕餮纹、夔龙纹、龙纹（爬行龙纹、卷龙纹、双体龙纹）、蛟龙纹、蛇纹（蟠虺纹、蟠螭纹）、鸟纹、凤纹、波纹、云雷纹、窃曲纹等。

知识链接

饕餮

饕餮是古代中国神话传说中的一种神秘怪物，古书《山海经·北次二经》介绍其特点是：其形状如羊身人面，眼在腋下，虎齿人手。也有的传说饕餮是龙的第五子，羊身，眼睛长在腋下，虎齿人手，有一个大头和一张大嘴，十分贪吃，见到什么就吃什么。

古代钟鼎彝器上多刻其头部形状作为装饰。《吕氏春秋·先识》："周鼎著饕餮，有首无身，食人未咽，害及其身，以言报更也。"如图2-23所示为商代象形饕餮鬲。

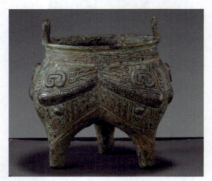

图2-23　饕餮纹青铜鬲

饕餮纹

如图2-24所示，饕餮纹充满狞厉之美，主体部分为正面的兽头形象，两眼突出，口裂很大，有角与耳，有的两侧连着爪与尾，也有的两侧作长身卷尾之形，实际上是由两条夔龙纹以鼻梁为中心，侧身相对组成的。饕餮纹的鼻、角、口部变化很多，从角、耳的不同形态可以认出其生活原型多是牛、羊等动物，因牛、羊是祭祀活动的主要祭品。饕餮纹多施加在器物的主要装饰部位，以柔韧的阴线刻出，或作阳线凸起，构图丰满，主纹两侧以富于变化的云雷纹填充，具有阴阳互补之美。

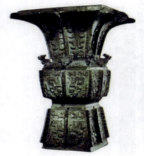 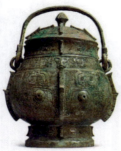 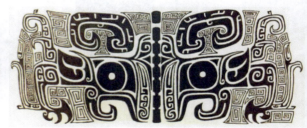

图2-24　饕餮纹青铜器

夔龙纹

古钟鼎彝器等物上所雕刻的夔形纹饰,也称夔纹。夔是中国古代传说中的一种奇异动物,似龙而仅有一足,口张开,尾上卷。汉代许慎《说文解字》记述:"夔,神魖也,如龙一足"。

如图2-25所示,夔龙纹青铜器,其变化很多,使用灵活,有时作饕餮纹两旁填充空白的辅助花纹,也可单独构成连续排列的装饰带。

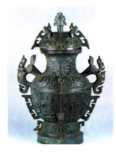 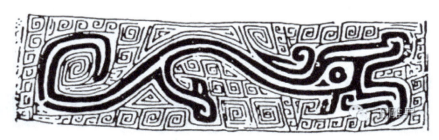

图2-25　夔龙纹青铜器

龙纹

龙纹是青铜器上的装饰图案之一。根据龙纹的结构大致可分为爬行龙纹、卷龙纹、蛟龙纹、两头龙纹和双体龙纹五种。爬行龙纹,通常为龙的侧面形象,作爬行状,龙头张口,上唇向上卷,下唇向下或向上卷向口里,额顶有角,中段为躯干,下有一足、二足或仅有鳍足之状,简单的也有无足的,尾部通常作弯曲上卷。卷龙纹,龙的躯干作卷曲状,首尾相接,或者呈螺旋蟠卷状,常饰于盘的中心,如图2-26所示。双体龙纹,亦称"双尾龙纹",如图2-27所示,其状以龙头为中心,躯干向两侧展开,这类纹饰呈带状,因而体躯有充分展开的余地,实际上是龙的整体展开的对称图形。蛟龙纹是两条或两条以上龙的躯干相互交缠的纹饰。

蛇纹

蛇纹是青铜器上的一种纹饰,如图2-28所示,有三角形或圆三角形的头部,一对突出的大圆眼,体有鳞节,呈卷曲长条形,蛇的特征很明显。商末周初的蛇纹,大多是单个排列;春秋战国时代的蛇纹大多很细小,作蟠曲交连状,旧称"蟠虺纹",如图2-29所示。

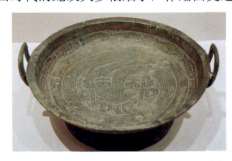 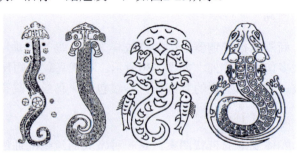

图2-26　青铜鱼龙纹盘

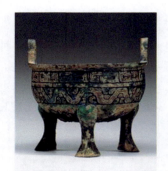
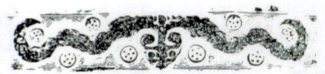

图2-27 双体龙纹青铜器

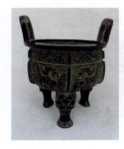
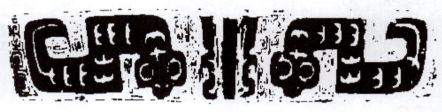

图2-28 蛇纹青铜器

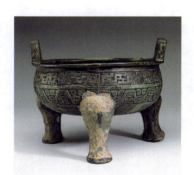

图2-29 蟠虺纹青铜鼎

鸟纹

商周两代青铜器上的装饰纹样之一。鸟长翎垂尾或长尾上卷，作前视或回首状，在青铜器上大多作对称排列，如图2-30所示。商代鸟纹多短尾，西周鸟纹多长尾高冠，有的有角，尾羽纷披，常用于主要的装饰面。鸟纹包括凤鸟纹、鸱枭纹、鸾纹及成群排列的雁纹等。

波纹（环带纹）

蛇体变形的带状图案，是一种宽大而流畅的曲线纹饰，形象活泼而流畅，以浮雕手法制作的蛟龙纹饰蜿蜒成大波浪形，依器体正侧、宽窄的不同而有起伏升降的变化。构图宽阔萦回，气势非常宏伟，其波曲的空间常被填以回环纹，故也称环带纹，盛行于西周，如图2-31所示。

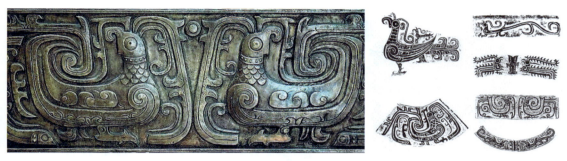

图2-30　鸟纹青铜器

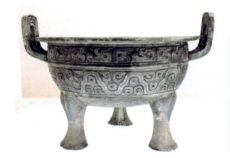

图2-31　波纹（环带纹）青铜器

云雷纹

云雷纹是青铜器装饰纹样中最常见的几何纹样之一。云雷纹为连续不断的回旋式线条构图，庄重又不失灵性。云雷纹在青铜器物纹饰中占有非常重要的地位，且多以底纹的形式出现，以产生华美的效果，如图2-32所示。

图2-32　云雷纹青铜器

窃曲纹

窃曲纹是青铜器纹饰之一。《吕氏春秋·适威》："周鼎有窃曲（一作穷曲），状甚长，上下皆曲，以见极之败也。"它是一种适应装饰部位要求而变形的简化和抽象化动物纹样，窃曲纹具有以直线为主的装饰特点，打破了对称格式，形成了直中有圆、圆中有方的特点。由两端回勾或"S"形的线条构成扁长形图案，中间常填以目形纹，始见于西周，盛行于西周中、后期，如图2-33所示。

装饰图案造型设计

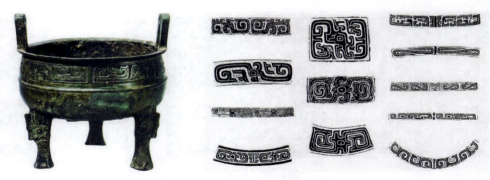

图2-33　窃曲纹青铜器

知识链接

青铜器

青铜器是一种世界性文明的象征。最早的青铜器出现于6000年前的两河流域，中国青铜器出现于5000年前，其制作精美，在世界享有极高的声誉和艺术价值。

中国青铜器流行于新石器时代晚期至秦汉时代。青铜器由青铜合金（红铜与锡的合金）制成，做出来的时候是很漂亮的，是黄金般的土黄色，因为埋在土里生锈才一点一点变成绿色的。在商周时期，中国的青铜器形成了独特的造型系列：容器、乐器、兵器、车马器等。青铜器上饰满了饕餮纹、夔纹或人形与兽面结合的纹饰，反映了人类从原始的愚昧状态向文明的一种过渡，如图2-34所示青铜鼎，随着原始社会的发展，鼎由最初的烧煮食物的炊具逐步演变为一种礼器，成为权力与财富的象征。

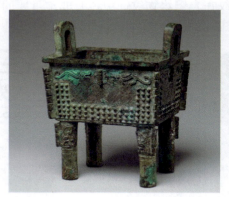

图2-34　青铜鼎

三、春秋战国时期的装饰图案

春秋战国时期的装饰图案，把生活中的动物或生活的场景运用于各种装饰中，如狩猎、宴饮、歌舞、农作、战争等。战国是中国漆器工艺的第一个繁荣期。漆的色调以红、黑两色为主，其特点是"朱画其内，墨染其外"。如图2-35所示漆器，器内涂朱红，明快热烈；外髹黑

漆，沉寂凝重，红黑对比，衬托出漆器的典雅和富丽，呈现强烈的装饰效果，器物具有稳健端庄之美。

图2-35　彩绘漆器

春秋陶器纹饰更为简单，主要是粗绳纹、瓦旋纹，纹饰单调，如图2-36所示。

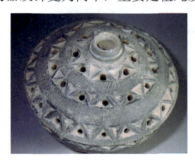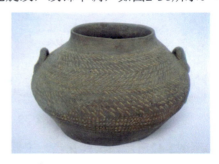

图2-36　陶器图案

春秋战国丝织图案纹样穿插、盘叠，或数个动物合体，或植物体共生，主要采用几何纹样，色彩丰富、风格细腻，构成了龙飞凤舞的形式美，如图2-37所示。

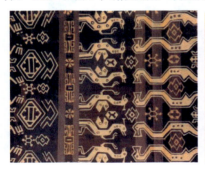

图2-37　春秋战国丝织图案

四、汉代的装饰图案

汉代是历代王朝中统治时间较长的朝代，前后经历了400多年，这一时期的装饰风格充满浪漫的幻想和雄浑的气势，而又显得古拙活泼。用在建筑上的装饰，如画像石、画像砖等，其造型古朴饱满，形象生动多趣，布局与构图配合得当，装饰内容以人物、动物为主，以及有着故事情节的生活场景、神话传说等，采用浅浮雕的形式刻画图形纹饰，不单有几何图形、祥禽

瑞兽，同时还反映了大量的生活和劳动场景，如骑马、狩猎、采桑、歌舞、耕作、收获等，如图2-38和图2-39所示。

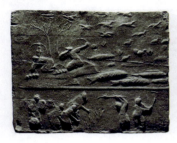 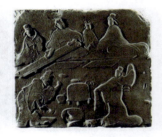

图2-38　东汉画像砖

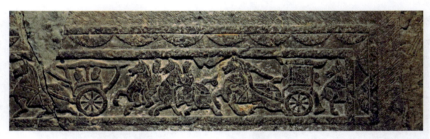

图2-39　汉代画像石

如图2-40至图2-42所示，汉代瓦当、玉器、织物等表现内容以动物为主，并附加云、水、山的抽象形状、几何图形及吉祥文字形等。这些工艺品以不同的面貌共同体现了汉代博大、厚朴、饱满而活泼的装饰艺术风格。

图2-40　汉代瓦当

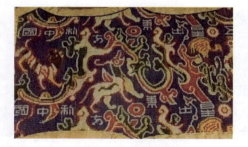 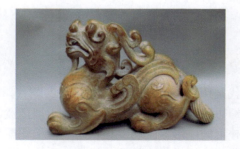

图2-41　汉代织锦　　　　图2-42　东汉玉器

五、魏晋南北朝的装饰图案

魏晋南北朝时期佛教兴起，寺院建筑上刻有大量的石刻图案装饰，还有众多精美完整的佛像和佛雕彩绘装饰图案，雕像多以威武霸气的金刚武士和温文尔雅的慈面佛为主，如图2-43所示；此外，还有许多独幅式的装饰图案和盛行的二方连续图案，表现的内容有飞天、仙女形象、动物图案、莲花纹样和忍冬草图案，其中飞天和莲花最具代表性。

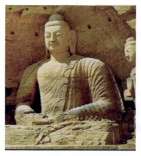
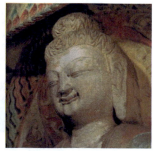
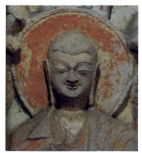
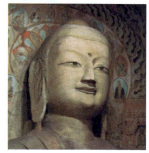

图2-43　魏晋南北朝时期佛像

如图2-44所示飞天，多出现在壁画和石刻浮雕上，且以群体组合多见，常与莲花、忍冬草一起构成画面。优美而飘逸的年轻女性造型配以披肩与长裙，形成了飞舞飘动的典型的飞天形象。飞天在构图及表现形式上不拘一格、多种多样，可立可卧，有时呈三角状，有时则呈水平状，体态婀娜多姿，面部表情丰富、安详自然，手持乐器、莲花、宝瓶等物品，造型优美，有很强的装饰性。

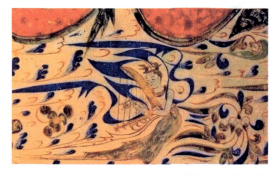
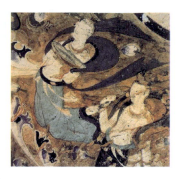

图2-44　莫高窟飞天

莲花，佛教文化视为神圣、高洁的供奉物，也有平安祥和之意。它们多以花头、花瓣、莲

蓬的式样呈现平稳的放射状、单瓣排列状，与飞天、忍冬草、各种飞禽共同组合成均衡的满构图状，广泛用于建筑、石窟、瓷器上的边饰图案、藻井图案、佛像的台座等，如图2-45所示。

图2-45　石窟莲花穹隆顶

六、唐代的装饰图案

唐代装饰风格不断成熟，花卉、植物开始占主导地位，鸟兽等动物在装饰中成了辅助形象，隐藏在植物花卉中随之形成植物或花卉的外形，粗看像植物的花叶，细看是鸟兽，组合得十分完美，创造出有名的宝相花、折枝花、团花、卷草等图案装饰。

宝相花是唐代创造的花卉图案"新品种"，是吉祥高贵和理想中的图形，是牡丹花、莲花和大丽花结合的形象，有很强的形式感和程式化，花与叶形成疏密对比的适合纹样或二方连续纹样，图形丰满稳定、变化有序，常用于佛教壁画和器物上的装饰，如图2-46所示。

图2-46　宝相花图案

团花图案，团即是圆，团花就是围绕圆形而设计的适合图案。它由不同的花果植物构成，图形均衡饱满，以曲线为主，常常用于藻井图案、佛光图案、植物图案、器皿图案上，如图2-47所示。

卷草图案也称"唐草"图案，以二方连续波浪式的带状图形出现，图形动感强烈、饱满流畅、形象丰富，在多种植物花卉的主体结构中，点缀一些鸟兽或仙女形象，如图2-48所示。

古今中外的装饰图案 第二章

图2-47　团花图案

图2-48　卷草图案

　　折枝花图案又称单独纹样图案，常与云纹、飞鸟等组合成二方连续、四方连续的适合纹样，并以对称式或平衡式将图形展开，布局合理，虚实互补，疏密得当，和谐统一，如图2-49所示。

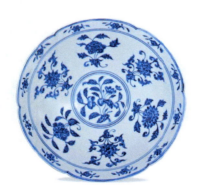

图2-49　折枝花图案

七、宋元时期的装饰图案

　　宋元时期装饰艺术的特点和风格集中体现在陶瓷艺术上，主要有青瓷刻花、青花、釉里红等形式。

　　宋代出现了青瓷刻花。青瓷刻花装饰图案取材于生活，内容丰富、寓意深刻，可以分为植

35

物图案、动物图案、人物图案、风景图案、几何图案等。植物类装饰有花卉图案、草木枝叶图案和瓜果图案。花卉图案有牡丹花、莲花、秋菊、芙蓉等。草木枝叶图案在装饰处理中具有较强的伸展性和连续性，有忍冬纹、瑞草纹、蕉叶纹等。瓜果图案主要有葡萄纹、石榴纹、莲蓬纹等，如图2-50所示。动物图案有瑞兽、游鱼、鸭子、仙鹤、犀牛等，如图2-51所示。人物类有婴戏图、宦官、侍女等，如图2-52所示。风景图案有浮云、流水、山峦等。还有部分是几何类装饰图案。

图2-50　植物图案青瓷刻花　　　图2-51　仙鹤青瓷刻花　　　图2-52　人物图案青瓷刻花

到了元代，青花、釉里红等在这一时期出现，其上的装饰图案风格更加通俗、自由、不拘一格。

青花色泽莹润纯净，清新明丽，永不褪色。构图上以多种花卉、植物并配以动物组合形成画面，层层相连，细致而多变，变化中求统一，疏密中求和谐，如图2-53所示青花大盘。如图2-54所示青花鱼藻纹大罐，较好地运用了钴料浓淡厚薄的变化，在装饰上显得自由而粗犷，具有中国画的写意味道。

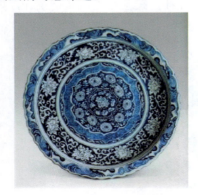 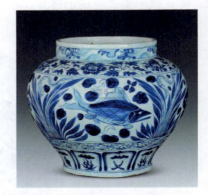

图2-53　元代青花大盘　　　　　　图2-54　元代青花鱼藻纹大罐

釉里红本身鲜亮稳重，常见装饰图案有植物图案、动物图案、几何图案等，装饰工艺兼用刻划、绘画及渲染三种方式。釉里红罐器类，多采用绘画与渲染装饰工艺，如图2-55所示扬州市文物商店收藏的釉里红开光祈雨图罐，通高42厘米，直口、溜肩、丰腹下敛，肩部绘勾线莲瓣及钱形锦纹各一周，器身上下分饰如意头云，四组对称，四面各有菱形开光，其间分别以铜红料描绘天旱地皲、生灵祈雨、蛟龙喷水、水汛等与气象有关的图案，这种写实画意在陶瓷中十分罕见。

古今中外的装饰图案　第二章

图2-55　元代釉里红开光祈雨图罐

知识链接

青瓷刻花、青花、釉里红

青瓷刻花即在青釉瓷器上的刻花装饰。在稍干的素坯上用刀刻出纹饰，施青釉料浆，入窑高温烧成，釉色明澈莹洁，清新雅致。青釉刻花以宋代耀州窑为最精。

青花瓷，一种白地蓝花的高温釉下彩瓷器，产生于唐代，兴盛于元代景德镇，清康熙时期发展到了顶峰。它以含氧化钴的钴矿为原料，在陶瓷坯体上描绘纹饰，再罩上一层透明釉，经高温还原焰一次烧成，具有着色力强、发色鲜艳、烧成率高、永不褪色的特点。

釉里红和青花瓷的制作流程基本一致，同属釉下彩瓷器。釉里红主要原料是铜元素，在化成釉里红料以后在胚胎上绘画图案，最后在表面罩一层透明釉，经高温还原焰一次烧成。到目前为止也只有铜元素才能在釉下经高温烧制时产生红色，烧制难度大，成品率极低。成品风格古朴、厚重，器型硕大，纹饰丰满，气势夺人。宣德时期对铜红釉的烧造技术掌握得较好，纹饰清晰，色泽鲜艳，被称为"宝石红"，如图2-56所示明宣德宝石红地暗刻白龙碗。"青花釉里红"是在青花和釉里红烧造的基础上制成的，既有青花青翠明澈、幽靓素雅的特色，又有釉里红瑰丽而沉静、艳媚而不浮躁、热烈而又含蓄的特色。云龙纹或海水龙纹，是最常见、价值最高的青花釉里红图案，它以青花绘出云朵和翻腾的海水，以铜红绘出飞舞的巨龙，真真是相得益彰，如图2-57所示。

图2-56　明宣德宝石红地暗刻白龙碗

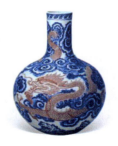

图2-57　青花釉里红云龙纹天球瓶

八、明清时期的装饰图案

明、清时期的装饰图案主要集中在瓷器、丝织、玉雕、漆雕、景泰蓝等物件上。其中，以瓷器上的品种最多，出现了斗彩、五彩、粉彩等形式，内容涵盖了花鸟、草虫、动物、人物、风景等，表现形式上呈繁琐密集、层次丰富的满构图状。

斗彩图案绘画简练，内容主要是花鸟、人物。器身蓝中见彩，彩中托蓝，如最有名的成化斗彩用青花勾绘整体纹饰的轮廓线，然后在双钩线内施多种釉上彩，设色精当，素雅与鲜丽兼而有之，明丽悦目，清新可人。如图2-58所示为明成化斗彩鸡缸杯，明代有关史料记载："神宗时尚食，御前有成化彩鸡缸杯一双，值钱十万。"足见其珍贵。

五彩即多彩装饰，主要以红、绿、黄、蓝、紫为主色，色彩浓艳明丽、图案精美。五彩瓷的装饰图案题材广泛而丰富，画面内容无论是一种或数种植物，还是具有传统宗教以及神话色彩的图案，纹样造型都采取"观物取象"的方式，强调其象征意义。其技法特点是单线条平面，线条刚劲有力，笔划简练生动，色彩对比强烈，形象概括夸张，民间风格浓厚，装饰性强。如图2-59所示五彩龙凤纹碗，碗内外以五彩绘饰图案，碗内口沿以青花双圈为饰，碗心青花双圈内以矾红绘行龙赶珠纹，龙身周围环绕绿色火焰，与龙身色彩对比强烈，极尽威猛之势。碗外壁口沿绘八吉祥纹，间饰青花、红、绿三彩如意纹。腹部主题纹饰为两组龙凤穿花戏珠纹，寓意"龙凤呈祥"，间以火云纹及缠枝花卉纹填饰，纹饰描绘精细，施彩艳丽。

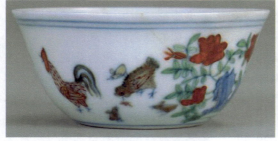
图2-58　斗彩成化鸡缸杯

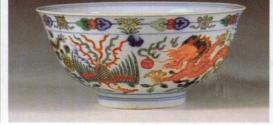
图2-59　五彩龙凤纹碗

粉彩也叫软彩，主要描绘的对象有人物、山水、花卉、鸟虫等，如图2-60所示为清雍正粉彩寿桃纹天球瓶。颜色秀丽雅致，粉润柔和，图案凹凸质感强，明暗清晰，层次分明。采用的画法既有严整工细、刻画微妙的工笔画，又有淋漓挥洒、简洁洗练的写意画，还有夸张变形的装饰图案，还把版画、水彩画、油画以及水彩画等艺术加以融汇，精微处，丝毫不爽；豪放处，生动活泼。

丝织图案多集中在文武百官的衣饰上和织物上。如图2-61所示文武官员的补子图案，文官以鸟类为图案，象征着文雅敏捷，武官以凶猛的野兽为图案，象征着骁勇善战。在织物上，常见动物、鸟类、植物、人物相结合的图案，也能看到形态各异的几何图形，或是独立形成几何纹样，或是仅作为纹理来增加疏密变化，如图2-62所示状花龙袍。

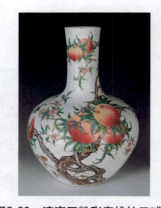
图2-60　清雍正粉彩寿桃纹天球瓶

玉器与雕漆图案一样，内容有花卉、风景、动物等，图形表现出较强的写实性，像是写生的自然形，同时不失平面装饰特点，结构严谨紧凑，空间层次丰富，大多数适形图案，虽然只有一种颜色，但不显单调平常，反而显得贵重、富丽，如图2-63所示漆盒与图2-64所示玉雕挂件。

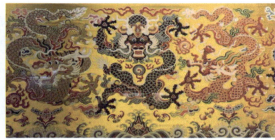

图2-61　文官补子和武官补子　　　　　　　　　图2-62　状花龙袍

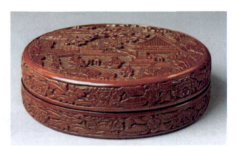
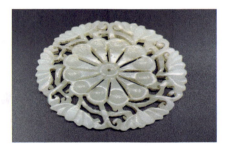

图2-63　剔红庭院高士图漆盒　　　　　　　　　图2-64　玉雕挂件

景泰蓝图案繁琐细致、严谨规矩，形都是由细小的金属丝掐成的轮廓线构成的，内容涵盖山水花鸟、人物典故、吉祥图案、佛教纹饰，比如卍字纹或者梵文字等，当时在瓷器、服装、玉器上流行的各种式样都能在景泰蓝身上找到。最适合景泰蓝器具的装饰之一就是缠枝莲纹，如图2-65所示，缠枝莲不仅仅适合各种器形装饰，不会留下空白，也能较好地固定釉料。至于动物纹样，一般都是具有吉祥寓意的纹样，例如龙、凤、蝙蝠等，和植物纹样相结合，以谐音的方式表达吉祥寓意，如图2-66所示。

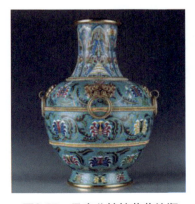
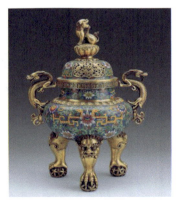

图2-65　景泰蓝缠枝莲花纹瓶　　　　　　　　　图2-66　景泰蓝龙形缠枝莲香炉

九、民间装饰图案

民间装饰图案是历史上广为流传于民间,有独特风格及特点,并区别于宫廷、皇族等上流社会艺术的装饰图案。民间图案由于民族和生活习惯不同、审美情趣不同、地域的材料差异和工艺手段不同形成了很鲜明的地域特征和自身的风格。即便是同类的手工艺品种,其造型、装饰、色彩都有差异,造型朴素自然、无拘无束、活泼亲切,内容大都反映老百姓的日常生活、历史故事、民间传说及对美好生活的向往和追求。从造型方式上可分为剪纸、皮影、布艺、泥塑、版画、木雕等。

1. 民间装饰图案的内容和题材

古代民间流传的戏剧、故事和神话、传说是常用于民间装饰图案的题材,例如,传说龙生九子,各有所好,各有所长。九龙造型各异,主要饰于建筑或器物上,意味辟邪驱魔,以保平安。除此以外,常见还有"西厢记"、"白蛇传"、"劈山救母"、"杨家将"(见图2-67)、"老鼠嫁女"(见图2-68)、"八仙过海"(见图2-69)等内容。

图2-67　杨家将 皮影　　　图2-68　老鼠嫁女 剪纸　　　图2-69　八仙过海 木雕

民间图案来源于生活,扎根于生活,因此其题材也多取自于日常生活的活动和场景。这类图案,造型生动,以概括的手法表现某种美好的寓意和气氛,内容主要有狩猎农耕(见图2-70)、生儿育女、阖家欢乐、庆贺节日、迎神祭祖等。

图2-70　农耕图

2. 民间图案的象征含义

民间图案通过寓意、联想、象征、夸张手法来传达对美好事物的追求,如运用谐音、透叠、借意、借形等,使图案充满了美好的理想气氛。

谐音是借文字的读音相同并运用文字中动物、植物、花鸟、鱼虫等不同形态图案来表现

美好愿望。如图2-71所示"百事如意",将百合和柿子树组合成形,"百"字的谐音为百合的"百","事"字的谐音为柿子树的"柿",借此表现事事如意。再如图2-72所示"金玉满堂",这个词是表示富有的意思,"金鱼"通"金玉",环绕周围的荷叶、莲花有荷塘之意,"塘"通"堂"。民间图案中谐音的还很多,如喜上眉(梅)梢、吉祥(鸡羊)如意,福在眼前(钱),连(莲)年有余(鱼)等,如图2-73所示。

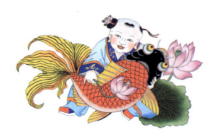

图2-71　百事如意　　　　图2-72　金玉满堂　　　　图2-73　连年有余

透叠法,使画面生动形象,有趣多变,通俗易懂,有很强的装饰性。如图2-74所示"老鼠娶亲"这一场景,轿中的老鼠新娘坐姿栩栩如生,这种把现实生活中存在而又被遮挡看不见的情形通过想象将其表现出来的手法,增添了装饰趣味,提供了可视性。如图2-75所示,在植物和果实中画出人的活动场景。在受孕的母鹿腹中显现幼鹿的形象,在蛇的腹中画出被吞噬的小鱼和青蛙等,都属于透叠法。

图2-74　老鼠娶亲　　　　图2-75　苹果家园

借意是将老百姓心目中美好的想法和能带来吉祥的植物、动物形象联系在一起,组合成如意的图样,以示对幸福美满生活的向往。如图2-76和图2-77所示"鸳鸯戏水""龙凤呈祥"等图案表现了男女美满的爱情和幸福生活;图2-78所示"松鹤延年"图案中的松与鹤则是表达长青长寿、延年益寿之意;"榴开百子"图2-79所示图案表达了多子多福的美好愿望等。

图2-76　鸳鸯戏水　　图2-77　龙凤呈祥　　图2-78　松鹤延年　　图2-79　榴开百子

装饰图案造型设计

> **互动讨论**
>
> 日常生活中我们经常会接触到一些民俗图案，它们都会有一些美好的寓意，除了上面提到的这些，你还知道哪些？

第二节 外国装饰图案

外国装饰图案有别于中国传统装饰图案，是人类文化的一部分，是人类共同的财富，我们应从中学习不同的图案语言、构成方式，体会不同于中国传统的图案趣味和思想，融会贯通，创造出充满新意的装饰图案。外国装饰图案种类繁多，我们将着重介绍其中具有代表性的非洲图案、欧洲图案、美洲图案的发展起源以及主要风格。

一、非洲图案

非洲地域辽阔，不同地区都有各具特色的传统的图案，整体有着神秘粗犷的艺术特征，主要有史前岩画、古埃及图案和非洲雕刻图案。

非洲史前岩画是指约始于公元前9000年的非洲岩画艺术，阿杰尔高原是"世界上最大的一个史前艺术博物馆"。阿杰尔高原岩画，小至几厘米，大至6米。大多数彩色图像是用各种土色颜料绘制的，其中有褐色、红色、淡绿色和黄色，还有白色和天蓝色，如图2-80所示，岩画内容以单独动物、大动物群及绝种动物的写实图像为代表，是古代狩猎生活的反映；还有反映部族生活的人物图像、马拉的板车及大型马车、服装、写实家畜等；另外还有概括的几何图案动物图像。洛特写道："作品以其丰富的想象力使我们感到万分惊讶，这里有数以百计的岩画，成千上万件人物和动物图像；有的是单一的形象，而另一些则是完整的构图，有时也可看出描绘部族的物质和精神生活的场面，它们在现今业已荒凉的地方已度过了上百个世纪。"

 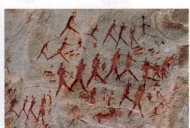 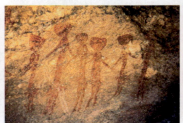

图2-80　非洲岩画

古埃及浮雕和壁画是重要艺术形式，内容多以人物、动植物和几何图案为主，有着独特奇异的艺术风格，如图2-81所示，这种风格特征是横向排列的构图，用水平线来划分画面，人与物被安排在同一水平线上，人物依尊卑和远近不同来规定形象大小，井然有序，追求平面的排列效果。人物造型平面化，头部为侧面表现，身体正面或者半侧面表现，形成一种极强的装饰效果。另外，古埃及图案中的植物多为莲花和纸莎草，这是由于这两种植物都生长在尼罗河畔，是人们常见的植物。动物形象有牛、羊、禽鸟等，也多以侧面形象出现。

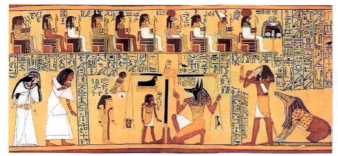 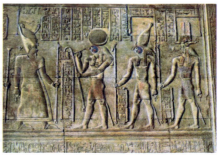

图2-81 埃及壁画/浮雕

埃及史前彩陶，最早出现于涅加达一期，距今约5900年至5650年。使用尼罗河的黏土做胎，在磨光的陶器表面，用白色颜料绘制图案，烧成后的彩陶，呈现的是红底白线的效果。涅加达一期彩陶的图案，刚开始模仿藤编的线条和简单的花草，随后陶器上出现狩猎的场景，以及河边或沙漠里的动物纹饰，如图2-82所示。从涅加达二期开始，距今约5650年前，古埃及人开始使用灰泥制作陶器，这种灰泥来自沙漠地区的岩壁。彩陶上描绘红色的线条，涡旋纹和其他几何纹出现，图案开始丰富起来，尼罗河的水情山色、泛舟行船和飞鸟走兽，都在这时期的埃及彩陶上出现，如图2-83所示。

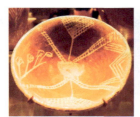 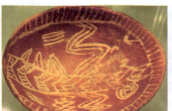 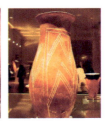

图2-82 古埃及涅加达一期彩陶

 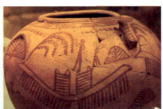 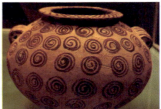

图2-83 古埃及涅加达二期彩陶

非洲雕刻图案，形状怪诞，表情夸张，造型粗放，而且高度概括、几何化的处理手法极具装饰性，有一种独特的审美趣味，主要以人物、动物、面具较为常见，而不同的种族和部落有着各自不同的特点。如图2-84所示，羚羊是班巴拉族部落图腾崇拜的动物，班巴拉族人相信羚羊是他们的祖先，能够传播人类文明，班巴拉族有很多羚羊面具，在宗教仪式中，参加者佩戴羚羊面具，扮成祖先的样子。另外，班巴拉人所作人像雕像脸部凸起，唇部方尖，发饰下坠，姿态生硬而有力，身躯细长并呈圆柱形，两臂下垂，手部宽大，呈爪状。很少着色，附加装饰品和金属钉，如贝壳、珠子、铜环等。而鲍勒人和古罗人木雕多为祖先和神祇造像，故总以写

实创作，人物性格鲜明。所雕多立像或坐像，肃穆静雅，手置前胸，腿粗壮丰满，两膝稍微内转，躯体长而圆润，并有装饰性文身，表面涂黑，磨光发亮。古罗人雕像造型小巧，情趣幽默。鲍勒人雕像优美动人，表情安静古雅，如图2-85所示。

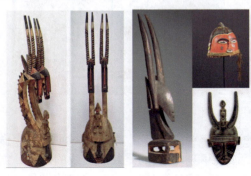 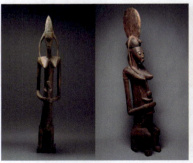 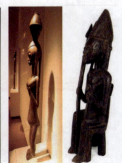

图2-84　班巴拉面具和雕像

 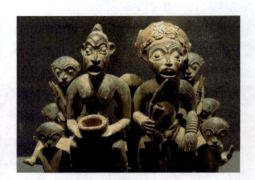

图2-85　鲍勒人和古罗人雕像

知识链接

拉斯考克斯洞穴：史前西斯廷小教堂

1940年9月12日，著名的史前文化艺术洞穴——拉斯考克斯洞穴被四位少年首次发现。

拉斯考克斯洞穴被称为"史前西斯廷小教堂"，这是法国西南部一个复杂的洞穴，里面包含着世界上最不同寻常的旧石器时代壁画，其历史至少可追溯至15000年前。

这些壁画主体部分是大型动物的形象，包括野牛、野马和鹿等，线条优美，如图2-86所示。在一万多年之前，人类的艺术创作能达到如此高的水准令人惊叹。这些壁画能画得如此传神离不开作画者的艰辛付出，他们需要细致地观察和认真地感知。而且那时没有专业的作画工具和上色工具，原始人一般是用石器和骨器作画，用植物和动物的毛发来上色，用的颜料也都是天然的矿物质等。

1955年该洞穴才首次对公众开放，由于每天参观游客量达到1200人，人体呼吸所释放的二氧化碳严重损坏了洞穴壁画。

1963年，为了保护这一旧石器时代壁画艺术，该洞穴停止向公众开放。

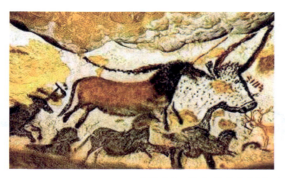

图2-86 拉斯考克斯洞穴壁画

二、欧洲图案风格

欧洲图案以古希腊时期瓶画，古罗马的银器及玻璃工艺品，中世纪的玻璃镶嵌画、牙雕、珐琅工艺品，文艺复兴时期的建筑雕刻、染织工艺品、陶瓷、家具、金属工艺等，以及巴洛克时期和洛可可时期为代表。

古希腊瓶画，是希腊陶器上的装饰画，多绘于瓶罐腹部，内容丰富，寓意深刻，风格多样，技艺精湛，装饰性很强，多为神话故事和英雄传说，如图2-87所示。神话故事画，是神话学的形象资料，反映生活面很广，诸如战争、狩猎、生产、家庭、娱乐、体育等，它们戏剧性很强，生活气息很浓，富有人情味，生动有趣，优美典雅，表现出希腊人乐观自信的精神风貌。古希腊瓶画可分为东方风格、黑绘风格和红绘风格等。黑绘风格是把主体人物涂成黑色，背景保持陶土的赭色，使形象更为突出，犹如剪影一般。红绘风格与黑绘风格相反，在背景上涂黑色，留下主体部分的赭色人物细部用线来描绘。

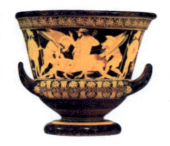
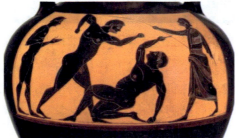
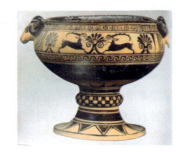

图2-87 古希腊瓶画

古罗马时期已经能够制作材质极薄的银制品，包括餐具，有银碗、银碟、银壶、银杯、银刀、银叉等，以及各种首饰，如银耳环、银戒指和银别针等。如图2-88所示，银器上布满装饰图案，这些图案不是动物，而是"人的世界"，有酒神的狂欢，有美神的诞生，有当时著名的哲学家、国王，也有一般的妇女头像。总之，古罗马银器具有浓郁的古典主义雕刻风范。而古罗马另一出色的工艺就是玻璃工艺。古罗马玻璃工艺最大的艺术特征就是对抽象装饰纹样和色彩美的一种展示，种类主要是玻璃器具，还有用玻璃制作的佩饰品比较多，如图2-89所示为玻璃制作的马赛克装饰画和点缀有绿色与金色的玻璃盘子。

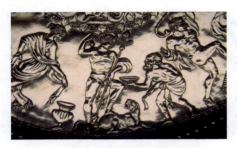 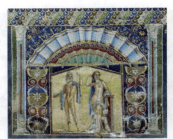

图2-88　古罗马银器　　　　　　　图2-89　古罗马玻璃制品

到了中世纪时期，哥特艺术家们以迅雷不及掩耳之势，把教堂的所有透光部分的构件全部塞满了各种题材的巨大的彩绘玻璃镶嵌图案。最为精彩的应属大玫瑰窗与高大的玻璃直窗，其内容大多是以植物纹样为母题的图案，或是宗教题材的故事与圣像的装饰镶嵌图案，如图2-90所示。欧洲中世纪的象牙工艺十分兴盛，不仅品种丰富多彩，而且表现出极高的工艺水平。在工艺手法上，以浅浮雕为主，线刻作品也时有出现。同时也在构图处理和人物形象上表现出一种高贵优雅，如图2-91所示。中世纪初珐琅珠宝兴起，人们喜爱多彩的珠宝风格，在金属上嵌上颜色丰富的各种彩色宝石，或是利用彩色珐琅将配饰装点得丰满华丽，如图2-92所示。

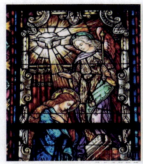 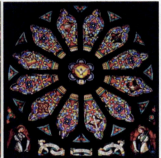

图2-90　中世纪彩色玻璃镶嵌图案　　　　图2-91　中世纪象牙雕刻　　图2-92　中世纪珐琅工艺品

文艺复兴时期的艺术歌颂人体的美，主张人体比例是世界上最和谐的比例，并把它应用到建筑雕刻上，一系列的绘画、雕塑虽然仍然以宗教故事为主题，但表现的都是普通人的场景，将神拉到了地上，提倡复兴古罗马时期的建筑形式，特别是古典柱式比例、半圆形拱券、以穹隆为中心的建筑形体等，如图2-93所示。这个时期的染织以织锦较为出色，无论是制作工艺，还是图案设计，都受到了东方艺术的影响，装饰题材上有宗教神话故事、中世纪的骑士与淑女，以及各种花卉图案等，手法写实，如图2-94所示。文艺复兴时期意大利的陶器一般被称作"马略卡"（mallorca），主要受到伊斯兰工艺影响，绘饰内容多为图案化植物、鸟兽和文字组合、纹章等，还保留着晚期哥特式装饰的痕迹，晚期主要表现为神话故事、寓意人物和日常生活情境，手法写实，造型严谨。常见器形有把手壶、大盘、敞口瓶和药瓶，还有用于铺地的陶砖等，如图2-95所示。文艺复兴风格的家具最早兴盛于15世纪后半期的意大利，随后很快风靡法、英、德等国。文艺复兴时期家具工艺大大推动了西方家具的造型设计、制作工艺和装饰手法的进步，如图2-96所示。文艺复兴时期，不少优秀的艺术大师都曾涉足金工行业。最著名的金工师是切利尼，他的代表作"金制御用盐缸"，如图2-97所示。欧洲其他国家金属工艺发

展不平衡，有的地方因为战乱受到阻碍，当时比较兴盛的是德国、法国。法国的金银制品多为餐具、烛台、摆件以及刀剑、壁炉装饰等，内容多为对哥特式建筑的局部模仿，更多的是装饰人物、植物，形象题材多为历史故事、神话传说。

图2-93 文艺复兴时期建筑

图2-94 文艺复兴时期染织

图2-95 文艺复兴时期陶器

图2-96 文艺复兴时期家具

图2-97 金制御用盐缸

巴洛克时期承前启后，注重外在形式的表现，强调形式上的多变和气氛的渲染，主要体现于作品充满韵律、量感和空间以及立体的丰富变化的效果，充满强烈的动势和生命力，主要应用在陶器、建筑雕刻、家具等方面。这个时期的装饰图案以宗教人物、花卉、几何纹为主，造型厚重、富雕塑感，经常采用弧曲线或球茎状线，如图2-98所示。

洛可可时期造型充满曲线趣味，常用C形、S形、旋涡形等曲线为造型的装饰效果，构图非对称法则，而是带有轻快、优雅的运动感，色泽柔和、艳丽，崇尚自然，图案繁琐复杂，如图2-99所示。

图2-98 巴洛克风格

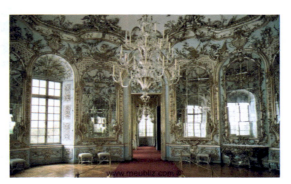
图2-99 洛可可风格

三、美洲图案

美洲的传统装饰艺术主要体现在玛雅文化的建筑、雕塑、壁画方面，以及加拿大的因纽特人的绘画雕刻、北美印第安人的各种工艺品、墨西哥的神秘图案、非裔美国人艺术和印加文化的南美洲图案等。

古代玛雅人将宇宙、太阳、风雨、闪电以及生长于大地上的万物等"超自然的力量"描绘成有形的物体，比如幻化成人形、动物形或神灵，继而组建成他们眼中万物有灵、众神充溢的世界。在这个世界中，人与神、神与动物、现世和死亡、观念和想象被玛雅人重新建立联系并雕刻在陶器、石像上，绘制在壁画中，融汇于仪式里。雕刻作品大多以鬼神和人物为主题，造型丰富，姿态多变，充满表现力，如图2-100和图2-101所示。壁画是主要表现宗教仪式，用黑色勾勒轮廓线，用蓝、绿、棕红和粉红等鲜亮的颜色平涂，而且不同的色彩有不同的象征意义，如图2-102所示。

图2-100　玛雅陶器　　　　图2-101　玛雅石像　　　　图2-102　玛雅壁画

加拿大的因纽特人艺术家们就地取材，对吃剩的东西加以再利用。有不少微型雕塑，如鱼骨制品，一类较大的雕塑作品，据悉其材质为鲸骨，如图所示2-103所示。作品主要是用石头、骨头、象牙、鹿角等与其他手工艺制作而成的雕塑、陶器、壁挂等。

北美印第安人的图案造型简约，纹饰粗犷、浑厚、质朴，线面结合，直曲相间，抽象化、符号化处理手法创造出一种强悍神奇的艺术魅力，如图2-104所示。

 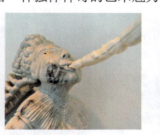

图2-103　因纽特人雕塑　　　　图2-104　印第安人装饰

墨西哥装饰艺术是古代美洲文明的结晶。陶器形式多样，如图2-105所示，将器皿设计成人像造型，颇具特色，给人一种神秘的审美感受。常用的装饰手法有压印和雕刻，喜欢用几何的装饰图案，在白底上绘以朱红、黑色、褐色，色彩绚丽，图案丰富多样。

非裔美国人艺术，形式有藤篮编织、瓦器、缝制到木雕和绘画等多种，如图2-106所示木雕。

印加文化图案造型优雅，色彩绚丽，图案有动物纹和几何纹，以太阳纹、神鸟纹、美洲

狮、美洲虎为主，还有原始的工字纹、十字纹、雷纹、回纹等。利用直线或以直线构成的三角形、菱形或多边形等几何结构来组成动物或植物，这种直线造型使得印加图案很特别，如图2-107所示。

图2-105　墨西哥陶器　　　　　图2-106　非裔木雕　　　　　图2-107　印加陶盘

知识链接

阿尔塔米拉洞穴

　　阿尔塔米拉洞穴壁画为欧洲旧石器时代晚期壁画，在西班牙北部桑坦德市的阿尔塔米拉洞穴内。
　　1879年，一位名叫马塞利诺·德·梭杜乌尔(M·D·Sautuoal)的西班牙业余考古学家带着8岁的小女儿探访此地。小女儿离开父亲自行玩耍意外爬进了一个低矮的洞口。当她抬起头时发现一只直瞪着眼睛的公牛，她吓得大叫起来。当父亲点燃了蜡烛进去看时，顿时吃惊得说不出话来。只见洞顶和壁面上画满了红色、黑色、黄色和深红色的野牛野马、一些简单的数字、各种手印和人的面部轮廓等，如图2-108所示。

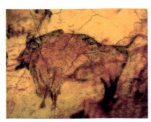 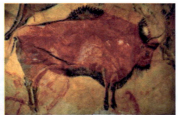

图2-108　阿尔塔米拉洞穴壁画

　　这些壁画作品在1880年首次公开时，却招致了西班牙学术界的严重非议，一度被质疑造假。理由是原始人的智力，不可能创造出如此惊人的艺术成就。对于壁画真伪的争论一直持续到20世纪早期，在梭杜乌尔去世后14年的1902年，其他史前绘画作品的发现，才使得阿尔塔米拉壁画得到人们的认可，并彻底改变了对史前人类的认知。
　　阿尔塔米拉壁画由150多幅作品组成，它们集中在洞窟入口处。这些动物形象描画得细腻生动，栩栩如生，采用写实粗犷的重彩手法，运用了潜缩法透视，使画面具有一种幻觉感和质量感。洞穴岩画的颜色主要是红、黑、黄褐组成，色彩浓重，艳丽夺目。
　　阿尔塔米拉洞穴中的岩画，尽显了最初的原始的艺术面貌，承担了原始巫术与宗教的萌芽阶段的载体，是在原始人类(晚期智人)的社会活动、生产关系、意识形态等多重条件下诞生的艺术瑰宝。

第三节 现代装饰图案

从18世纪工业革命开始直到19世纪末期,工业技术改变着人们的生活方式,但大多数工业产品造型粗糙、丑陋,产品的审美品位与格调不高。1851年,世界工业博览会上,展品外形粗陋。因此,以约翰·拉斯金和威廉·莫里斯为首的设计师进行了一场名为"新手工艺美术运动"的设计风格改革运动。"新艺术运动"在建筑、家具、工业品、服装、首饰、书籍插图等,甚至雕塑与绘画的纯艺术领域内部也出现一种新的设计风格与艺术面貌。这场运动反对矫饰风格,主张回归自然,极大地发展了植物、动物纹样在图案设计上的运用,创出一种唯美主义装饰风格。如图2-109所示,从亨利·凡德威尔德的室内家具,到基玛德的巴黎地铁入口设计,从安东尼·高迪的建筑,到穆夏的大张海报,都是新艺术装饰风格。

图2-109　新艺术运动风格

1925年在巴黎举办了大型展览"装饰艺术展览",反对古典主义与自然主义及单纯手工艺形态,而主张机械之美。"装饰艺术"运动属于传统的设计运动,即以新的装饰替代旧的装饰,其主要贡献是在造型与色彩上表现现代内容,显出时代特征,如图2-110所示。

图2-110　装饰艺术运动风格

装饰艺术运动有下列几个主要的特征。①放射状的太阳光与喷泉形式:象征了新时代的黎明曙光。②摩天大楼退缩轮廓的线条:二十世纪的象征物。③速度、力量与飞行的象征物:交通运输上的新发展。④几何图形:象征了机械与科技解决了我们的问题。⑤新女人的形体:透露了女人赢得了社会上的自由权利。⑥打破常规的形式:取材自爵士、短裙与短发、震撼的舞蹈等等。⑦古老文化的形式:对埃及与中美洲等古老文明的想象。⑧明亮对比的色彩。

包豪斯是现代设计运动的摇篮,于1919年由格罗佩斯创办于德国魏玛,提倡艺术与技术的结合,形成了现代主义设计风格,标志着原来的装饰形态中的设计被现代主义理性设计取代。

英国学者彼得柯林斯认为,"装饰并未灭亡,它仅仅是不知不觉地融合于结构之中了"。现代主义设计是把装饰与结构同化,创造出了"无装饰的装饰",如图2-111所示。

图2-111　现代主义风格

20世纪四五十年代的"国际主义风格"完全排斥装饰,功能至上。现代主义设计大师、机械美学的代表人物勒·柯布西埃提出"房屋是居住的机器",是经典的机械化和功能化的设计思想。1958年,密斯·凡德罗和菲利普·约翰逊设计的纽约西格莱姆大厦是国际主义风格的标志性建筑,同时也是密斯·凡德罗"少即多"的设计思想的产物,这种过分强调理性、功能、简洁的设计越来越缺乏个性与人情味,越来越使人们感到厌倦,如图2-112所示。

图2-112　国际主义风格

到了20世纪60年代,设计师们推出了"波普设计",满足大众的审美趣味,追求雅俗共赏的目的,色彩与装饰因此被重新运用,如图2-113所示。

图2-113　波普设计风格

20世纪70年代兴起了多种"后现代主义"风格,反对设计中的国际主义、极少主义风格,主张以装饰手法达到视觉上的审美愉悦,注重消费者心理的满足。在设计上大量运用了各种的历史装饰符号,但又不是简单的复古,采取的是折中的手法,把传统的文化脉络与现代设计结合起来,开创了装饰艺术的新阶段,如图2-114所示。

装饰图案造型设计

图2-114　后现代主义风格

知识链接

波普风格

波普风格这个词来自英语的Popular（大众化），又称为"新写实主义"和"新达达主义"。20世纪50年代起源于英国。二战以后出生的新生一代对于当时流行的风格单调、冷漠、缺乏人情味的现代主义、国际主义设计十分反感，认为它们是陈旧的、过时的观念的体现，他们希望有新的设计风格来体现新的消费观念、新的文化认同立场、新的自我表现中心，于是在英国青年设计家中出现了波普设计运动。

波普运动产生的思想动机来源于大众文化，认为应该根据消费者的爱好和趣味进行设计，以适合于流行的象征性要求，包括好莱坞电影、摇滚乐、消费文化等。波普风格反对一切虚无主义思想，通过塑造那些夸张的、视觉感强的、比现实生活更典型的形象来表达一种实实在在的写实主义。波普艺术最主要的表现形式就是图形，如图2-115所示。

图2-115　波普艺术风格

互动讨论

从中国传统装饰图案和外国装饰图案我们可以学习到很多不同的风格特点，在我们周围的生活中你接触过什么风格的图案？

练一练

1. 在中国传统装饰图案里，找出几个你最喜欢的风格和类型，尝试画出它们。
2. 在外国装饰图案中找出你最喜欢的并画出来。

第三章

装饰图案的造型规律

装饰图案造型设计

内容摘要

人们的审美观念在逐步提高，要想创作出好的装饰图案，就一定要有创新的思维，丰富的生活经验，还要掌握装饰图案的造型规律，包括装饰图案的组合形式和构图形式，掌握装饰图案的构图形式美。本章通过对装饰图案设计中装饰造型和格式塔心理学进行论述，熟悉视觉场，使装饰图案更加形神兼备，富有美感。

学习目标

- 了解装饰图案的组合形式的基本内容和概念。
- 掌握装饰图案的构图形式。
- 认识装饰图案的形式美。
- 熟悉装饰造型和格式塔心理学。

引导案例

最美天花板——藻井

藻井，中国传统建筑中室内顶棚的独特装饰部分，多用在宫殿、寺庙中的宝座、佛坛上方最重要部位，特别是佛教石窟，藻井处于窟顶中心最高处。窟内图案装饰主要是窟顶藻井、四壁边饰、佛像圆光等。如图3-1至图3-3所示。

图3-1 敦煌莫高窟三兔飞天藻井

图3-2 南京博物院藻井

图3-3 北海公园五龙亭藻井

藻井图案变化万千，大致可分为三类，即圆形适合图案、带状连续图案、四方连续图案。

圆形适合图案，主要是藻井井心图案和部分圆光图案，一般都是由多种图案混合组成。圆形适合图案组合样式是比较多样的，有以桃形莲瓣纹为主，配以云头纹混合组成的，有用单一叶形纹组成的。

带状连续图案，主要有散点、波状、几何、叠鳞几种不同的结构格式。散点连续纹主要是团花边饰，即一条带状边饰由若干团花作等距排列，成散点状。有时是一个整团花纹样单独连续，有的是一个整团花与两个半圆形团花相间排列的"一整二半"连续，有的是两个半圆形

团花错位排列的"半对半"连续。不同的连续格式则表现出不同的形象，单独一个整团花排列的，出现圆环连续。波状连续纹，主要是卷草纹边饰。自由式卷草波状起伏翻卷，连续不断。规则式卷草更为规整划一，波状节奏也渐平缓。几何连续纹，有方璧纹、方胜纹、菱形纹、回纹、龟甲纹等。叠鳞式连续纹，是一种同一花形反复连续纹，借助色彩表现节奏变化。

四方连续图案，即一组图案向四面扩展伸延，结构为棋格式，格内为一大团花，棋格式的骨架与圆形的莲花形成一种平正、安定，稳固感。它应是一种"建筑性"的装饰图案。

现今保留下来的藻井图案，集洞窟图案之大成，通过藻井图案我们不难看出，中国民间匠人在长久的实践过程中，通过一代代人艺术加工、归纳提炼，运用丰富的想象力和艺术表现力，使各种构成要素合理排列与组合，最终呈现出最佳的装饰图案形象。那么装饰图案在发展过程中到底有哪些造型规律可循？是否能找到其中的规律并且用到我们现代设计中去呢？

第一节 装饰图案的组合形式

装饰图案的组合形式主要指构成元素间的组合方式，按其组织结构的连续性划分为非连续性装饰图案和连续性装饰图案两大构成形式。非连续性装饰图案也可分为单独图案、适合图案和独立式复合图案三种形式；连续性装饰图案可分为二方连续图案、四方连续图案和环状连续图案三种形式。

一、非连续性装饰图案

非连续性装饰图案是指装饰图案元素独立存在，与其他元素间不产生连续关联的图案组织形式，其构成内容极为丰富，独立性与自由性较突出，一般可分为以下三种类型。

（一）单独图案

单独图案指独立的个体图案，它不受外形、轮廓等因素的局限，表现手法与形式比较自由，构图方式比较简洁，常作为独立装饰图案或复合图案的基本单元。单独图案的构成形式，一般分为对称式和均衡式两种形式，如图3-4至图3-5所示。

图3-4 对称式

图3-5 均衡式

对称式：即以中心点或线为轴，分为不同的对称形式，有左右对称式、上下对称式和上下左右对称式等。对称式的特点为较平稳、有节奏感、装饰性特强，如图3-6所示。

图3-6 对称式图案

均衡式：是一种自由组合的纹样格式，不求对称，只求构图、造型均衡平稳、韵律感强、自由生动，如图3-7所示。

图3-7 均衡式图案

（二）适合图案

适合图案是将图案元素放置在特定的轮廓内，图案元素的构成形式以适应轮廓为目的进行排列，当移除轮廓后，图案依然保持着轮廓的外形特征。常见适合图案外形分为规则形、不规则形和器物型三类，如图3-8至图3-10所示。规则形包括圆形、三角形、方形、菱形、梯形、六边形等，图案元素构成常以对称式、反转式、放射式等规律排列；不规则形包括自然形、人造不规则形等，图案元素构成比较灵活自由，以均衡式排列居多；器物型就是人造器物的表面形，是以器具作为承载物，如陶器、装饰器皿等，其图案元素构成注重适应形体的围绕衔接。

适合图案可分为形体适合、角隅适合、边缘适合三种形式，如图3-11至图3-13所示。

图3-8 规则形适合图案

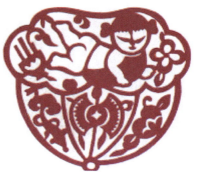
图3-9 不规则形适合图案

图3-10 器物形适合图案

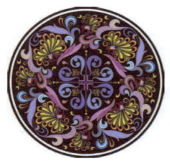
图3-11 形体适合图案

图3-12 角隅适合图案

图3-13 边缘适合图案

适合纹样构图方式主要有均衡式、对称式、向心式、离心式、旋转式、多层式几种，如图3-14所示。

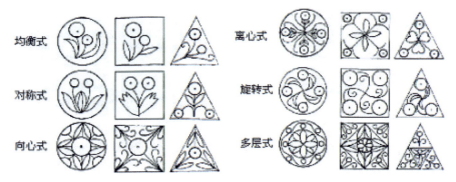
图3-14 适合纹样构图方式

（三）独立式复合图案

独立式复合图案是运用两种或多种构成方式的复合图案，其内容更加丰富，形式更加多样，如图3-15所示。

 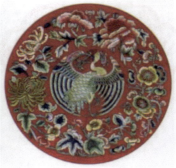

图3-15　独立式复合图案

二、连续性装饰图案

（一）二方连续图案

以一个或几个单位图案纹样，在两条平行线之间的带状形平面上，作有规律的排列并以向上下或左右两个方向无限连续循环所构成的带状形图案，称为二方连续图案。二方连续图案由于具有重复性、条理性、节奏性等特点，应用最多。如图3-16所示，原始社会的彩陶器上，二方连续图案装饰已有了很高的成就；如图3-17所示，商周时期青铜器上二方连续纹样风格厚重、古朴，变化极多；如图3-18所示，汉代漆器上面的二方连续图案装饰达到了很高水平；如图3-19所示，唐草纹结构严谨，风格典雅、富丽。在我们日常生活中二方连续图案的装饰也随处可见，如染织的花布、花带纹样、书籍的装帧、商品包装、黑板报的美化等。

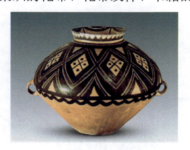 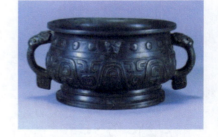

图3-16　原始社会彩陶　　　　　图3-17　商周时期青铜器

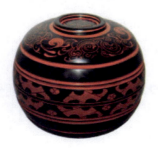 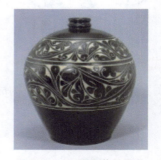

图3-18　汉代漆器　　　　　图3-19　黑釉唐草纹瓶

装饰图案的造型规律　第三章

二方连续纹样的骨式有散点式、倾斜式、垂直式、波纹式、水平式、几何式、结合式等，每种形式可有四种排列方式：顺序排列、颠倒排列、正反顺序排列、正反颠倒排列，如图3-20所示。

图3-20　二方连续图案骨式

（二）四方连续图案

如图3-21所示，四方连续图案是由一个纹样或几个纹样组成一个单位，向四周重复地连续和延伸扩展而成的图案形式。四方连续图案的常见排法有梯形连续、菱形连续和四切（方形）连续等。这种纹样节奏均匀，韵律统一，整体感强。设计时要注意不能出现太大的空隙，以免影响大面积连续延伸的装饰效果。四方连续纹样广泛应用在纺织面料、室内装饰材料、包装纸等上面。

图3-21　四方连续图案

四方连续纹样主要有以下三种形式：散点式四方连续纹样，连缀式四方连续纹样，重叠式四方连续纹样，如图3-22至3-24所示。

图3-22　散点式四方连续纹样　　图3-23　连缀式四方连续纹样　　图3-24　重叠式四方连续纹样

（三）环状连续图案

如图3-25至图3-26所示，环状连续装饰图案常见为中心环绕与边缘环绕两种。中心环绕，是将单位图案围绕圆心环绕排列的形式，呈中心对称；边缘环绕多用于装饰形体边缘，图案首尾相接，环状排列。环状连续装饰图案与二方连续图案较为相似，都是按特定方向做重复排列，其区别在于二方连续装饰图案是无限延伸，而环状连续图案需围绕所装饰形体，首尾相接，是一种有限连续的图案。

图3-25　中心环绕和边缘环绕结合图案

图3-26　中心环绕图案

知识链接

宴乐水陆攻战铜壶

宴乐水陆攻战铜壶1965年出土于成都百花潭。这种铜壶用镶嵌进行装饰，画面用带状分割的组织方法，将题材分为三层六组。

第一层右面表现采桑，妇女们坐在树上采摘桑叶，树枝挂着篮子；左面描写射击和狩猎。第二层右面有一楼房，楼上的人们在举杯宴饮，楼下在奏乐歌舞，编钟、编磬悬挂在长架上；左面数人在弋射。第三层右面是攻防战，有的在城上坚守，有的在用云梯攻城；左面描绘了水战，两只船上的战士呈奋力前倾的划船姿态，表示战斗已进入紧张阶段。这三层画面，每一层都用三角形的二方连续卷云纹组成花边进行分割，使画面处于变化而又统一的构图之中，如图3-27所示。

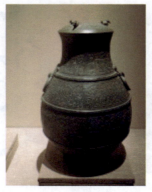

图3-27　宴乐水陆攻战铜壶

装饰图案的造型规律　第三章

> **互动讨论**
>
> 在生活中你有注意到哪些图案的组合形式？请举例。

第二节　装饰图案的构图形式

　　装饰构图又称综合构图，是指按照一定工艺条件、功能要求和审美需要，把单独构成、适合构成、二方连续构成及四方连续构成等方法综合运用到一个完整的构图中，如地毯、台布、窗帘、陶瓷、家具、建筑装饰等。装饰图案构图形式常见的有格律式构图、平视式构图和立体式构图、散点式构图、组合式构图。

一、格律式构图

　　格律式构图是指以九宫格、米字格或两种格子相结合作骨式基础的构图，既具有结构严谨、和谐稳定的程式化特征，又具有骨式变化多样、不拘一格的意趣，如图3-28和图3-29所示。

图3-28　格律式构图骨式

图3-29　格律式构图图案

　　格律式构图步骤：求中心，分面积，取骨式，配纹样，如图3-30所示。

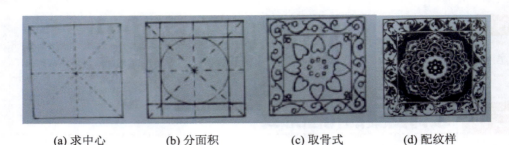

　　(a) 求中心　　　　(b) 分面积　　　　(c) 取骨式　　　　(d) 配纹样

图3-30　格律式构图步骤

二、平视式构图

　　平视式构图是指画面不受透视规律限制，所有形象都处于视平线上的一种平面化的构图，形象一般表现侧面，简练单纯，不刻意追求空间的纵深层次，犹如剪纸效果，如图3-31所示。

 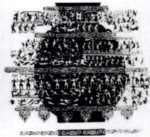

图3-31　平视式构图

三、立体式构图

　　立体式构图是指运用中国传统画中散点透视的原理，以"前不挡后""大观小"和"蒙太奇"的手法自由组合的构图，可产生穿墙透视、一览无余的立体化画面效果，在传统壁画风景图案中运用较多，如图3-32所示。

图3-32　汉代画像石民居

四、散点式构图

散点式构图就是在画面全部或部分区域有多个主体存在，也被称为棋盘式构图。散点式构图在表现上可使画面变化无穷，拿山水画来说可以是步步有景，景随人移，可以使画面左右、上下无限延长，如图3-33所示清明上河图。散点式构图在纹样中一般在各种点规律地出现在画面中时采用，多个视觉点在画面中规律地排列，这些点大小差不多，形状也差不多，但是排列得有章可循，形成一种氛围，或动感，或安静，或庄严，如图3-34至图3-35所示。

图3-33　清明上河图（局部）

图3-34　四方连续散点式构图

图3-35　二方连续散点式构图

五、组合式构图

组合式构图不受生活惯例、题材内容的局限，可将生活中本无直接关系的若干形象，根据主题的需要，通过一定形式创造性地组织起来，使之产生连贯、对比、衬托等作用。在这一构图形式中完全摒弃了焦点透视的绘画概念，不但打破了空间、时间、比例关系的限制，同时还可以运用比喻、联想、象征等手法反映现实世界，也可以根据神话传说、历史故事进行再创作，使图案内容更丰富，增加趣味性，如图3-36所示。

图3-36　组合式构图农民画

> 知识链接

农民画

农民画概括地说应该就是民间装饰画，多是农民自己制作和自我欣赏的绘画和印画，如图3-37所示。农民画利用不同的色彩来表现一层一层的空间，色彩浓郁，强调色彩的明暗、冷暖的搭配，整体简洁明快；在造型方面风格奇特，手法夸张，有东方毕加索之称；构图独特，画面上不留任何空隙，满满当当显得十分丰厚。虽然它们在绘画时都在一个平面，但当你欣赏时，画面表现出的景深有四五层，因为这样才能突出主题。农民画体现出了农村的乡土味，其范围包括农民自印的纸马、门画、神像以及在炕头、灶头、房屋山墙和檐角绘制的吉祥图画。现代农民则有在纸面上绘制乡土气息很浓的绘画作品。农村的民间绘画表现内容丰富多彩，有人说农民画是"画中有戏，百看不腻"。

图3-37　农民画

> 互动讨论

你有注意到"中国梦"系列主题的装饰图案吗？是不是属于农民画范围？在构图上有什么特点？

第三节　装饰图案的形式美

一、变化与统一

　　一切事物都充满了各种各样的变化，但是都统一于某一形式规律之中。变化与统一是同一事物两个方面的对立统一，是事物发展的根本规律，也是客观事物所具有的特性，变化与统一是总的艺术法则，它反映着事物的对立统一规律，也是构成图案形式美的最基本的法则。

　　变化是把形象性质相异的图案构成因素有机地组织在一起，使各组成部分之间产生明显的差异，形成明显的对比感觉。统一是指图案构成的因素相同或类似，是产生一致性而形成统一的先决条件，是为了使变化中的图案协调。如图3-38所示，图案中的手以不断重复的方式构成了一个图案，这体现出统一。在重复的手中出现一朵花，打破了原有的统一，体现出了变化。花的造型与手的造型接近，也体现出了统一。

图3-38　变化与统一

　　变化与统一的关系有：主与次、聚与散、疏与密、动与静、明与暗、冷与暖、方与圆等；线的长短、粗细、曲直、刚柔等；色彩的明暗、冷暖、纯灰及技法处理上的不同等。这些因素在同一画面中是相互配合又相互制约的，归纳起来就是：变化中求统一，统一中求变化。变化与统一是矛盾的双方，变化是求差异，统一是求协调。变化过分，图案各部分零散、琐碎。统一有余，变化不足，图案呆板、单调。如图3-39所示，第一幅彩色图案，用了冷与暖不同的色彩，这些色彩都被统一在黑色曲线形成的空间里。第二幅黑白图案，由点、线、面构成了不同的黑白灰色调，有了疏密和明暗的变化，又被统一在无彩色图案里。

图3-39　图案的变化与统一

二、对比与调和

通过对比可以辨别物与物的区别。对比也称对照,如新旧对比、黑白对比等,一般是性质相反而且相似因素较少的东西,就可表示出"对比"的现象来。

调和与对比相反,对比强调差异,而调和的差异程度较小,是视觉近似要素构成的。

对比:强调相同因素或者不同因素之间的差异,使其在对比中相互衬托、相互作用,使纹样的构成体现主宾分明、主题突出、层次清楚,达到清新、醒目、生动活泼的审美效果,如图3-40所示。

图3-40　黑白对比图案

调和:指图案形、色、质等因素的近似,把相互间差距较小或具有某种共同点的因素配置在一起。如色的近似红与橙,形的近似圆与椭圆,质的近似粗与糙等调和具有平静和谐的美感,如图3-41所示。

图3-41　图案调和

三、对称与均衡

对称与均衡是图案形式美的基本法则之一,也是图案中求得重心稳定的两种结构形式。

对称形式是以中轴线或中心点的上下、左右或多方面配置相应的图形、同量的纹样,以此达到安定、庄重、大方的感觉,如图3-42所示。对称体现着统一的形式美原则,端庄、严谨、

安定、整齐，如处理不当会产生单调与呆板的感觉。人类对对称的形式有着天然的亲近感，并创造了无数具有对称形式的物体，如：建筑、器物、家具、交通工具等，如图3-43所示。

图3-42　对称图案

图3-43　对称建筑

均衡是一种等量不等形的组合，利用视觉、心理的特点平衡数量和大小。均衡体现了自然界中生物的动态形式，植物的生长、动物的运动及各类物种的生态共存，均表现为一种平衡状态。图案的均衡是以假想的重心为支点，在视觉上保持重心周围纹样量的均等，由形的对称变为量的对称，变化中求稳定，如图3-44所示。均衡运用纹样的虚实、疏密、动势和色彩进行对比处理，在组织上有较大自由度，变化更为丰富。在感知方面，一般所占面积大的感觉重，直线感觉重，粗糙肌理感觉重，通过位置、比例、色彩等取得良好的视觉效果。

图3-44　均衡图案

对称的事物都是均衡的，而均衡的事物都存在对称的意识，对称与均衡是可以相互转化的。对称的构图，通过适当调整、部分变化就呈现均衡的效果。均衡的构图，通过对应点的增

多，能逐步形成对称的视觉心理。在实际的装饰图案设计中，均衡比对称更有变化的空间和形式，更容易产生新的艺术效果。

四、节奏与韵律

节奏与韵律是借助于音乐术语，将听觉要素转化为视觉要素。建筑、绘画、舞蹈等各类艺术形式中都有节奏与韵律的体现，而这种节奏与韵律也是源于大自然中万物的生长与运动的规律，如动物的心跳、大海的潮涨潮落、沙漠的绵延起伏、植物生长的动势构造等都充满了节奏韵律感。

节奏：是指有规律的交替连续的节拍。节奏是装饰图案设计中的方法，按一定的单位进行分段，"周期性"重复排列，节奏中要包含形象构成因素的对比，如长与短、多与少、大与小、直与曲、明与暗等，由此视觉产生强与弱、轻与重等心理感受，如图3-45所示。

图3-45　节奏图案

韵律：是指高低起伏、强弱长短所形成的优美而和谐的趋势和韵味。在图案中，节奏如同音乐中的节拍，韵律好比音乐中的调子，节奏变化形成美的韵律，韵律赋予节奏美的形式，二者在本质上没有区别，均是指有规律的变化，表现秩序美和条理美，如图3-46所示。

图3-46　韵律图案

五、抽象与概括

抽象与概括是指从具有共同性的事物中揭示其本质意义的两种思维活动。

根据《现代汉语词典》，抽象是从许多事物中舍弃个别的、非本质的属性，抽出共同的、

本质的属性，是形成概念的必要手段。抽象是用于思维过程中剥离各种次要因素，舍弃事物表象、细节的过程，从而形成一种理性的概念系统。抽象图形是将原有物品的特点提炼出来，用点、线、面表现形式美，但并不是简单地将具象图形进行简化和重新组合形成的，其更侧重于概括事物的本质而非外形，表达一种意象，从而将更多的信息传达出来，如图3-47所示，波洛克的画根本意义在于摆脱一切束缚，追求极端的自由和开放，他的创作过程与众不同，他先把画布钉在地板上或墙上，然后随意在画布上泼洒颜料，任其在画布上滴流，从而创造出纵横交错的抽象画。

图3-47　抽象图案

　　概括是从众多的同类事物或人物中选取最有特征的思想、言行、外貌等，集中在一个人或一件事上，使之成为典型形象。同时，以一个事物为基础，把同类的其他事物的一些特征补充到这个事物上去，使它更带有普遍性，如图3-48所示。这两幅作品表现的是中华人民共和国成立后的女民兵，从服饰到发型以及她们手里拿的枪，处处体现出当年女民兵不爱红装爱武装，让人敬畏的形象。

图3-48　概括图案

　　概括在抽象的基础上进行，没有抽象就不能进行概括。抽象中寓有概括，概括又借助于抽象，其目的都是为了揭示事物本质。

六、动感与静感

图案设计根据不同的目的和用途，可采取动感较强或静感较强的不同构成方法。

动感是指形态具有某种运动的趋势，而并非真正的运动，表现为活动性、动荡感、力度感等。动感可以让静止的形态在视觉和心理上产生动感，从而增加画面的感染力，如图3-49所示。动感可以由一个形态获得，也可以通过多个形态的组合而获得。产生动感的七种方法：①局部变异，也称局部变形，即让局部发生膨胀、挤压、拉伸、破坏等；②倾斜，主要利用重心偏移的方式；③转曲，通过点、线、面的旋转产生一种动势；④收束，形态局部收紧或松弛；⑤形态的反复，主要利用形态的形状、大小、色彩和肌理等要素反复使用，造成一种运动感和节奏感；⑥形态的渐变，通过形态要素有规律地渐变来产生韵律感；⑦形态的类似，相类似的形态聚集在一起形成"亲和"效果。

图3-49　动感图案

静感是相对动感而言的，表现为稳定、静止、安宁。动感与静感是人们在生活中直接和间接观察到各种事物的反映，是来自人们的直觉经验，是相对比而存在的。一般来说，变化的因素倾向于动感，统一的因素倾向于静感。在造型方面，直线倾向于静感，曲线倾向于动感。在构图方面，均衡的构图倾向动感，对称的构图倾向静感。静感表现为向内收缩、平和、孤寂、静观等，色彩为冷色系、暗色系的和谐组织。形态为对称、平衡的安定造型构图，如图3-50所示。

图3-50　静感图案

七、比例与尺度

在装饰图案设计中要想达到赏心悦目的效果,就必须要研究装饰图案与装饰对象,装饰图案内部各个造型要素之间要具有一定的比例尺度关系:比例分割、比例分配。

比例与尺度在装饰图案上表现为图形的大小、多少等的比例关系。如主体与辅助形体、主色与辅助色的关系等。比例是一个数学概念,用于造型中是指形象与空间、形象整体与局部、局部与局部之间量的关系,这种量的关系是通过对照衡量来确定的。

图案中的形象比例可有多方面的对照标准。

一是参照自然的比例尺度。大自然中万物的形态结构为适应不同的生存需求形成了不同的比例特征,大多是美而和谐的,可以直接用于图案的表现之中。如图3-51所示,均是以自然的比例尺度绘制的图案形象,具有健康、匀称的美。

图3-51 自然尺度图案

二是参照画面构成的比例需要。根据画面构成形式的需要来设计图案造型的比例关系,可完全打破自然的比例尺度,自由地夸张变形。这种方式在图案中运用较为普遍,也更富于装饰美感,有较强的艺术感染力,如图3-52所示。

图3-52 夸张变形图案

三是参照人体比例尺度。有些图案造型比例还应对照人体的结构比例来设定,特别是一些立体图案。如:器皿、包装、家具的造型比例等,均要考虑人体各部分的结构尺度关系,像杯子与手的比例,椅子与人腿的比例等,如图3-53所示。

图3-53　人体比例图案

人们在生产、生活实践中还发现总结了一些最佳的比例方案，为图案的设计提供了数理性的依据。众所周知的黄金矩形比例，也称"黄金分割"，它的长边和短边之比是1∶0.618，如图3-54所示。

黄金矩形与正方形关系紧密，可根据任意一个正方形做出相应的黄金矩形，作图步骤如下：
① 作正方形ABCD；
② 取底边BC中点为E，连接ED；
③ 以E为圆心，ED为半径作弧交BC的延长线于F；
④ 由F点作CD的平行线交AD的延长线于G点；
⑤ 矩形ABFG即使是一个黄金矩形。

图3-54　黄金矩形

八、虚实与留白

中国传统美学上有"计白当黑"这一说法，就是指图案内容是"黑"，也就是实体，斤斤计较的却是虚实的"白"，也可为细弱的文字、图形或色彩。留白则是未放置任何图文的空间，它是"虚"的特殊表现手法，形式、大小、比例要根据内容而定。留白的感觉是一种轻松，最大的作用是引人注意。在图案设计中，巧妙地留白，讲究空白之美，是为了更好地衬托主题、集中视线和造成图案的空间层次。

留白的使用，本身是阴阳、虚实、盈缺之间的平衡与掌控，在视觉效果中又承担着代表物象的功能性，如图3-55所示。画者从自然世界中获得灵感，通过个人情怀与审美倾向的淬炼和提取将广袤的自然对象刻画于方寸之间，使"空白"处妙笔生花，从"虚无"里传递思想，使得图案设计语言中的留白妙不可言、含义悠远，"言有尽而意无穷"。

留白强调"有无相生，难易相成"，利用"无"来表现"有"，同时又利用"有"来表现

"无"，有无之间相互依存，相生相逝。在图案设计中，深刻地体现为知其白而守其黑，虚与实之间的结合，使两者都能够传递思想。在构图中的留白，能够呈现更多的内涵。留白已成为一种视觉符号，具有自身独特的思想意蕴，这种思想意蕴中，包含着中国传统文化的底蕴与浸润了东方风格的审美趣味。

图3-55　虚实与留白图案

经典案例

黄金比例——维特鲁威人

《维特鲁威人》是列奥纳多·达·芬奇在1487年前后创作的世界著名素描，如图3-56所示。

图3-56　维特鲁威人

这是许多人熟悉的一幅画面：一个裸体的健壮中年男子，两臂微斜上举，两腿叉开，以他的足和手指各为端点，正好外接一个圆形。同时在画中清楚可见叠着另一幅图像：男子两臂平伸站立，以他的头、足和手指各为端点，正好外接一个正方形。这就是名画《维特鲁威人》，

画名是根据古罗马杰出的建筑家维特鲁威的名字取的，该建筑家在他的著作《建筑十书》中曾盛赞人体比例和黄金分割。

建筑家维特鲁威在他的建筑学著作中说，大自然把人体的比例安排如下：四指为一掌，四掌为一足，六掌为一腕尺，四肘尺合全身……

这些人体比例是从维特鲁威的《建筑十书》第三卷第一章中节选的，书的后面写得越来越详细："肘部到手的中指尖的长度为身高的五分之一；肘部到腋窝的长度为身高八分之一……"素描下面是用手指和手掌为单位作的比例尺。

画中男子摆出两个明显不同的姿势，这些姿势与画中两句话相互对应。双脚并拢、双臂水平伸出的姿势诠释了素描下面的一句话："人伸开的手臂的宽度等于他的身高。"画中人因此被置于正方形中，每一条边等于96指长(或24掌长)。另一个姿势将双腿跨开，胳膊举高了一些，表达了更为专业的维特鲁威定律：如果你双腿跨开，使你的高度减少十四分之一，双臂伸出并抬高，直到你的中指的指尖与你头部最高处处于同一水平线上，你会发现你伸展开的四肢的中心就是你的肚脐，双腿之间会形成一个等边三角形。画中摆出这个姿势的人被包在一个圆里，他的肚脐就是圆心。

显然，达·芬奇读过《建筑十书》，并且心有独领，他把美的生物学基础（形体和比例）和几何学知识（方形和圆形）联系起来，使《维特鲁威人》在他的妙笔下完美地得以呈现。

互动讨论

对比中国画和图案设计中的留白，体会虚实的变化。

第四节　装饰造型与格式塔心理学

一、格式塔心理组织法则与装饰造型

格式塔理论自1912年由韦特海墨提出后，在德国得到迅速发展。格式塔心理学派中的"格式塔"源自德语"Gestalt"，意思即"整体""完形"。20世纪30年代后，格式塔理论被应用到美学中，与认知心理的各个过程相结合，促进了具有格式塔倾向的美学研究，主要代表人物有韦特海默、苛勒·考夫卡等，格式塔心理学述及了这样一个概念，即人们的审美观对整体与和谐具有一种基本的要求，简单地说，视觉形象首先是作为统一的整体被认知的，而后才以部分的形式被认知，也就是说，我们先"看见"一个构图的整体，然后才"看见"组成这一构图整体的各个部分。

格式塔学派在通过一系列的实验验证后，提出了格式塔组织法则，即知觉组织法则，它说明了知觉主体是按怎样的形式指导经验组织成有意义的整体。主要组织法则有：图形与背景、封闭原则、邻近原则、相似原则、连续原则、图像原则、简单原则、图形化原则。

（一）图形与背景

在视觉认知过程中，我们习惯将有鲜明轮廓的形象实体定义为图形，而将形体间的虚体留

白定义为背景,对图形起衬托作用。在设计中背景往往被忽略,但在视觉认知中,图形与背景同等重要,图形与背景是相互依存、相互衬托、相互转化的。如图3-57所示,在设计中负形的处理也能使虚体在视觉感知中转化为图案的实体,而原来的图形将退居其后转化为背景。

(二)封闭原则

在视觉感知中,人们会无意识地补全图形的缺口,使其完整、封闭,将各部分联系起来,视作一个整体,在设计中可以利用封闭原则对需强调的部分进行残缺处理,达到吸引注意的效果。如下图3-58所示苹果的标志缺了一块,我们还是能看得出一个整体的苹果;而图3-59中的熊猫头部和背部都没有明显的封闭界限,但我们还是会把它当成一个完整的熊猫。

图3-57　图形与背景

图3-58　苹果

图3-59　熊猫

(三)邻近原则

当视觉对象在空间或时间上相互临近时,我们会将邻近的对象视为一个整体,对象间的边缘越接近,整体感越强。在装饰造型设计中,我们可以利用邻近原则将不同元素进行集群配置,使画面更有秩序。正如下图3-60所示,当你第一眼看到这些黑色竖线的时候,会更倾向于把它们知觉为5组竖线,眼脑会把接近的竖线当成一个整体来感知。设计中类似的现象还有很多,可以说接近是实现整体感的最简单的常用法则。

(四)相似原则

视觉感知过程中,我们会对相似的形状、色彩、大小、角度等元素进行有意识的分类,将相似元素感知为一个整体。在画面处理中将元素间的某一属性进行统一处理,能使元素被共同感知,达到整体的效果。如3-61所示左图,大家会把圆形看成一个整体,菱形看成一个整体,而当我们将其改变颜色的时候,如右图,人们的感觉又发生了改变,会把绿色的当成一个整体,橙色的当成一个整体。

(五)连续原则

视觉上我们习惯将连续的或连接平滑的对象看作一个整体,在重叠图案的形体和空间处理中,利用连续原则能达到很好的效果,通过找到非常微小的共性将两个不同的元素连接成一个整体。如图3-62所示,图中的字母H和叶子,这完全是两个不同的元素,即使这样还是可以通过横线和叶柄这个非常微小的共性连接成一个整体。

图3-60　临近原则　　　　　　　　图3-61　相似原则

（六）同向原则

有着相同方向的图案元素会形成同向的运动趋势，在视觉上，相同方向的元素或共同移动的部分会被感知为一个整体，如图3-63所示。

图3-62　连续原则　　　　　　　　图3-63　同向原则

（七）简单原则

在视觉感知过程中，简单的形象往往会被首先感知，对称、规则、平滑的简单图形等区域会被当成一个整体。人们熟悉、常见的形象体会被优先感知，如图3-64所示。

图3-624　简单原则

（八）图形化原则

在对元素进行视觉感知时，受众会进行主动联想，将图形完整化、具体化，将不完全、无意义的图形，看作一个有意义、完整的图形，通过联想呈现我们所熟悉的事物，如图3-65所示大象和狮子的图片。

图3-65　图形化原则

二、视觉场与装饰造型

格式塔心理学派在研究心理事件时将物理学中"场"的概念引入心理学领域，提出视觉场的概念。广义的"视觉场"，是指物理现实所在位置及"受众"通过视觉可感受到的空间范围；狭义的"视觉场"，主要是指物理现实内视觉形式元素安排的空间。考夫卡认为：视觉场决定物体的被感知，一个物体被受众感知，是由它与"场"的状态所决定的，不同而各自独立的视觉元素如形态、色彩、空间和形式等之间相互关联，彼此吸引或彼此排斥中形成的完整形象，即视觉的感知形象；观察者知觉现实的观念称作心理场，被知觉的现实称作物理场，如图3-66所示，俄罗斯抽象派画家康定斯基所画的点线面这幅画，是几何形状与颜色的碰撞，其中有很多几何图形，由圆、正方形、长方形、直线、曲线、斜线、三角形等不规则图形构成，背景为米黄色，在各种形状之间充斥着各种颜色，整体看上去，左上角只有一个大大的颜色很重的圆形，与右侧很多各种线条形成的图形形成一种力的均衡，与其他各种细小的圆也有呼应之感。勒温在研究心理学中提出矢量的概念，指出"人与一定对象间会产生有方向的吸引力或排斥力，吸引力会使人趋向目标，排斥力使人背离目标，当两个矢量之间力量相等时，它们之间的作用极为冲突"。由此我们可以知道，人们在对事物做视觉感知时，会受到物理现实与心理环境的影响，即物理场与心理场。

在装饰造型设计中，通过理解受众认知心理的过程，加以控制，可以有效地传递设计信息及审美观念。通过视觉实验来理解视觉认知过程中视觉场"力"的存在及作用，从而在设计中加以利用，达到设计审美的有效传递。如图3-67所示，图中2与1在视觉上存在吸力，相互靠拢并在水平面上静止；3在视觉上具有很强的下坠力；4具有向下与向右两种力；5趋向静止；6呈现向右下方滑动的趋势；7具有向上的力。

图3-66　装饰图案　　　　　　　图3-67　视觉场

知识链接

logo设计中的格式塔心理

在20世纪20年代，德国的一群心理学家提出了一系列视觉感知理论，分析了当以特定的方式排列在一起的单独元素时，人们如何将不同的对象组合成一个单一的、连贯的整体或者分组。这一系列理论在设计logo以及图标方面有着重要的意义。

当不同的元素彼此靠近放置时，它们被认为属于同一组。如图3-68所示IBM的logo中，我们会在大脑中将每个相邻的横条进行组合，创建了IBM徽标的独特形象。这就是为什么我们看其标志时，看到的是三个字母由短的水平线组成，彼此堆叠在一起，而不是散布着均匀间隙的8条水平线。此外，"I""B"和"M"之间具有较大的间隙，在某种程度上，我们能够快速对三个字母的轮廓进行识别，但主要是因为我们倾向于将一些接近的对象（如一系列线）视为一组。联合利华标志也证实了格式塔心理学中的邻近原则。由于所有的微型图标都聚集在一起，所以结果很容易在徽标标记中读取为"U"。根据这个创意标志背后的品牌理念，品牌标志精心设计，将25个图标巧妙地融合在一起，每个图标都描绘了联合利华品牌投入的努力，使其成为可持续发展的一个重要方面，如图3-69所示。

图3-68　IBM logo　　　　　　　图3-69　联合利华 logo

封闭原则描述了大脑完成形状或物体的能力，即使它不被充分包含或闭合。封闭可以解释为将物体保持在一起的黏合剂。实现完美封闭的秘诀是提供足够的信息，让眼睛来填补其余的信息。联邦快递标志中隐藏的箭头是利用负空间的典型例子之一，它不是拥有自己的边界线，而是狡猾地借用"E"和"X"的边界，如图3-70所示。

图3-70　联邦快递logo

具有共享视觉特征的对象，自动会被认为是相关的。它们看起来越相似，越有可能被认为

属于同一个群体。相似性可以通过无数方式来实现，包括形状、方向、颜色、大小。洛杉矶当代艺术博物馆（MOCA）的标志是体现相似原则的有趣例子。"C"是唯一正确的字母，剩下的字母"M""O"和"A"分别用形状与之相近的正方形、圆形和三角形代替，并都用彩色表示。这样一来，黑色的字母"C"就成为一个独特的存在，但观众在观看这个logo的时候，会自动把这三个并不相邻的彩色几何形状与字母"C"组合在一起，形成一个整体，这就是格式塔心理学中的相似性原则，如图3-71所示。

图3-71　MOCA logo

人们的眼睛在观看时会自然而然地沿着一线移动到下一个物体或图形上。如图3-72所示，可口可乐的logo是可口可乐的英文字母的变形，字母"C"变形为一种具有流动性的线，随着这条线的伸展，我们会看到后面的字母，紧跟着我们看到第二个字母"C"上面再次变形延伸，我们的眼睛自然跟随着"C"变形后的流动线条移动，看到后面的"L"和"A"，这种帮助我们视觉移动读完这个词的方法就是格式塔心理学中的连续性原则。

图3-72　可口可乐 logo

互动讨论

你能举出一些关于视觉与心理之间关系的图案吗？

练一练

1. 设计一个对称式或平衡式的单独纹样。
2. 以设计出的单独纹样为单位设计一个二方连续图案，尝试多种骨式的不同变化。

第四章

装饰图案中的元素

装饰图案造型设计

内容摘要

　　自然界的万物构成形态都离不开点、线、面，点、线、面相互依赖，相互作用，又具有不同的情感特征。黑、白、灰属于无彩色，无彩色有明有暗，最亮是白，最暗是黑，黑白之间有不同程度的灰。有彩色的明暗，其纯度和明度都能通过人的视觉形成不同的心理感受，全面认识色彩语言，掌握色彩构成美的规律，通过不同的表现手法可以很好地把这些元素结合到装饰图案中。

学习目标

- 了解点、线、面的特点。
- 了解装饰图案中的黑、白、灰的情感、色调、关系。
- 了解有彩色的视觉和心理象征以及表现手法。

引导案例

马蒂斯的《打开的窗户》色彩分析

　　法国著名画家马蒂斯是野兽派创始人和主要代表人物之一。他的绘画《打开的窗户》，作于1905年，这幅笔触粗犷、颜色刺目的绘画依然配得上"野兽"这个称谓。

　　《打开的窗户》画了一扇打开的窗子，窗外是种满花草的阳台，再外面是停泊着一些小船的海面。这幅画很醒目，甚至有些扎眼，这是因为它的色彩，大体上以红为基调的暖色和以蓝绿为基调的冷色面积相当，互相对比而且和谐。马蒂斯在这幅绘画中不仅使用了纯色，而且利用明度相同的互补的冷暖色彩的并置解释了古典画家以灰度阶表现的明暗关系，如图4-1所示。

　　在彩色原图中，窗户左侧和右侧的墙壁分别为受光部分和背光部分，受光的右墙面使用了紫红的暖色，背光的左墙面使用了蓝绿的冷色，因此看画的人可以很容易地辨认出光线入射的方向以及房间内的明暗关系。转换成灰度图以后，就会发现，这两侧墙壁的灰度阶完全一样，也就是说，仅靠灰度图，人们无法辨识房间内的明暗关系。这就是马蒂斯通过这幅画要向我们传达的信息：在彩色关系中，人们的明暗知觉不仅来自色彩的明度（灰度阶），也来自色彩本身的差异（色相，即颜色差异）。画面的视角是从左下向右上望去的，所以左侧窗扇的投影面积小，右侧窗扇投影面积大，并且右侧墙面也获得了和左侧与其相互垂直的墙面等大的面积。那么如何让这种关系被清楚地认识到呢？马蒂斯利用了冷暖色彩并置所产生的视觉心理唤起人们对这个平面布置的空间错觉：冷色会把物象推远，暖色会把物象拉近，这样，在观者的视觉中，这两块并置的面积相当的色彩就有了远近之别，从而在心理上自动构建出带折角墙面的空间。为了让这个空间意识更清晰，马蒂斯在右侧的窗外以一条贯通的橘色暗示了阳台偏西一侧的墙面，让这个房间的空间在垂直于窗户的方向上更远地延伸出去。但暖色会放大物象，而冷色又会收缩物象，如果不改变这两块墙面的面积比例，这样的色彩并置就会使空间失去平衡，于是马蒂斯在右侧窗扇的玻璃上添了两笔看起来像是反光的绿色，又在左下角窗扇和墙之间添

上一笔紫色，空间的平衡和色彩的和谐同时获得！可以这么说，这幅看起来笔触粗犷物象简陋的图画，在色彩方面却处处体现了精确的对位（请仔细观察两扇窗上各自的三片玻璃中的反光虚像的色彩对应关系），体现了马蒂斯的精致构思和安排。

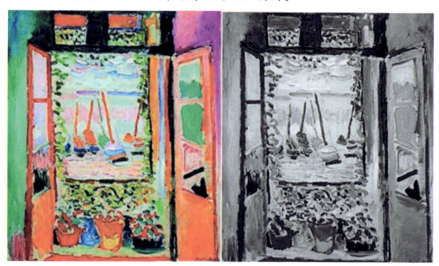

图4-1　马蒂斯作品原图与转换后的灰度图的比较

从马蒂斯的这幅作品我们可以清楚地看到彩色原图与转换后的黑白图之间的对比，不但看到了一幅作品的色彩的色相、明度、纯度之间的关系，同时也看到了最本质的黑、白、灰关系。那么对于装饰图案来说，究竟是由哪些元素组成的呢？颜色又能带给我们怎样的观感呢？

第一节　装饰图案中的点、线、面

点、线、面这三种元素是人类在绘画发展历程中运用的永恒语言。国画大师潘天寿曾指出："盖吾国绘画，以线为基础，故画法以一画为始也，然而点却系最原始之一笔，因线与面实由点扩积而得也，故点为一画一面之母。"抽象派画家康定斯基在论述点、线、面的特性和功能时说，点、线、面是造型艺术表现的最为基础的语言和单位，它们具有符号和图形的特性，能表达不同的性格和丰富的内涵，它们抽象的形态赋予了造型艺术的本质及超凡的精神。点、线、面在装饰绘画里，不论要表现的主题是具象的还是抽象的或是意象的，都是那么的重要，因为它们是视觉元素的一部分，体现着各种视觉上的观感。

一、装饰图案中的点

点，是最小视觉元素和语言元素。"点"在现代几何图形中没有长、宽、厚，而只有位置，但在装饰图案设计中，点可以有不同的形态，有方有圆，可以是简单的、复杂的，可以是规则形，甚至可以是不规则形。至于多大是点，要根据画面整体的大小和其他的要素的比较来决定。所以说点是一切形态的基础，并具有大小、形状、空间位置等元素特征。

（一）点的大小

在装饰图案中，点的概念是相对的，在对比中，不但有大小还有形状。就大小而言，越小的点，作为点的感觉就越强烈。能不能成为点，并不是它本身的大小所决定的，而是由它的大小和周围元素的大小两者之间的比例所决定的。面积越小的形体越能给人以点的感觉；反过来，面积越大的形体，就越容易呈现面的感觉，如图4-2所示。

图4-2　点的大小

（二）点的形状

点的形状包含规则的几何形状和不规则的有机形状两种。规则的几何形状最常见的有以下几种。方形：平稳，端庄，大方感，踏实的，可依靠；圆形：平稳，饱满的，浑厚有力量；三角形或菱形：有指向性，在感情上是偏倚的，有目的性；六边形：饱满，在平衡中寻求变化。其他不规则的有机形状种类繁多，富有个性，独立，张扬，往往用于丰富画面，如图4-3所示。

图4-3　点的形状

（三）点的空间位置

点在画面中的空间位置和方向很重要，它影响画面的视觉感受和走向。在画面中悬浮或下沉的点所带来的心理感受截然不同，如图4-4所示。居下：沉淀感、安静而低调，不容易被发现；居上：符合人们视觉阅读顺序；居中：平稳、稳定、集中感强；黄金分割点：更能吸引人注意，更具有构图感。

装饰图案中的元素 **第四章**

图4-4 点的空间位置

二、装饰图案中的线

如果说点是静止的,那么线就是点的移动轨迹。当点的长度和宽度形成非常悬殊的对比的时候,也能形成线。

(一)线的特点

从数学上来说,线不具有面积,只有形态和位置;但在装饰图案中,线是有长短、宽度和面积的。从图案的角度来看,具有长短、宽度的线,随着线的宽度的增加,就会使人产生面的感觉,但如它周围都是线的群体,那么宽度较大的线也会认为是粗线。线具有三个特性。①分割性:让图案中的元素具有主次清晰的空间感;②方向性:让图案具有很强的引导线功能;③粗细差异:使图案给人带来细腻和刚硬的不同感受,如图4-5所示。

图4-5 线的特点

(二)线的分类

线条可以分为以下几种。直线:明快、力量、速度感和紧张感;曲线:优雅、流动、柔和感和节奏感;粗线:厚重、醒目、有力,视觉引导效果更直观;细线:纤细、锐利、微弱,给人细腻感;长线:修长,柔韧,给人无限的感觉;平行线:直线平行排列,可以营造图案的整

体感，使画面达到视觉统一，并赋予其运动感；垂直线：容易感受到端庄的视觉氛围，视觉上带来肯定感；斜线：在方向上呈现失衡感，给人饱满的视觉活力，使画面更加平衡。

曲线包含弧线、封闭式曲线等。封闭式曲线：封闭式圆形弧线富有变化，同时分割出来圆形空间，显得更加灵活；弧线：灵动，曲折连绵的流畅感带来向外扩张的延伸效果。

另外还有装饰线，包括各种箭头、带符号的线、有形状的线、虚线等，可以丰富整个图案，使整体更富有变化与形式美感，如图4-6所示。

图4-6　线的分类

三、装饰图案中的面

面是线移动的轨迹，点的密集或者扩大、线的聚集和闭合，都会生成面。面是构成各种可视形态的最基本的形。

（一）面的特点

在装饰图案中，面是具有长度、宽度和形状的实体，它在轮廓线的闭合范围内，给人以明确、突出的感觉。各种不同的线的闭合，构成了各种不同形状的面。面与点、线相比的基本特征就是所占据的空间面积比较大，如图4-7所示。通常来说，对于点、线、面的确定，主要是依据具体形态在整体空间中所发挥的作用。点，以点的位置为主；线，以线的长度和方向性为主；面，则是以其面积比较大的特征为主。

图4-7　面的特点

（二）面的分类

　　面基本可以分为规则的几何形面和不规则的有机形面两种。几何形的面，表现规则、平稳、较为理性的视觉效果。几何形的面又分为直线型、圆形、曲线形、三角形等。直线型面具有直线所表现的心理特征，有稳定、僵硬、直板的特征，使人联想到男性，给人安定与秩序感，如图4-8所示。圆形面，圆是最经典的中心对称图形，也是最平衡的曲线形，圆具有向心集中和流动等视觉特征，是完整圆满的象征如图4-9所示。曲线形面，具有柔软、轻松、饱满的特征，容易联想到女性，给人轻松与灵动感，如图4-10所示。三角形面，平放的时候具有稳定感，倒置的时候会产生极不安定的紧张感。如图4-11所示，三角形以点的形态出现的时候，反而有种灵动的感觉，三角形还容易产生出强烈的方向感。

　　有机形的面，就是表现自然法则的形态，属于柔和、自然、抽象的形态。不同外形的物体以面的形式出现以后，会给人以更为生动、厚实的视觉效果，是自然的流露，具有淳朴和充满生命力的情感象征。有机形的面包含偶然形的面和人造形的面。偶然形的面是通过自然或人为偶然形成的面，如图4-12所示通过喷洒、腐蚀、融化、喷溅等手段，可以形成偶然形的面，在结构上有不可复制的意外感，还具有一定的美感，自由、活泼而富有哲理性。而人造形的面，有较为理性的人文特点，如图4-13所示，它是人为创造的自由构成形，可以随意运用各种自由的线来构成形态，具有很强的造型特征和个性表现，给人随意、亲切的感性特征。

图4-8　直线形面

图4-9　圆形面

图4-10　曲线形面

图4-11　三角形面

图4-12　偶然形的面

图4-13　人造形的面

> 知识链接

康定斯基的点、线、面

瓦西里·康定斯基（1866年12月4日—1944年12月13日），现代抽象表现主义艺术的实践和理论先驱，1923年撰写《点、线到面》一书，全书书共有三部分，分别讨论平面构成的三大元素即点、线、面的形式特点，为近现代平面设计奠定了基础。

不管画面的内容与形式如何复杂，最终画面里的所有元素都可以简化到点、线、面上来，很多时候创作都是在思考如何经营画面的点、线、面之间的关系。点、线、面原理适用于很多艺术领域，海报、书籍、画册、绘画、UI界面、装饰图案、建筑，甚至于工业设计中也有很多优秀的作品会应用到。

图4-14为康定斯基所作《构成第八号》，是他运用点、线、面进行抽象画创作的代表作品之一。

图4-14　康定斯基《构成第八号》

> 互动讨论

你能否用点、线、面去解读一下我们周围生活的场景？

第二节　装饰图案中的黑、白、灰

用黑、白、灰关系完成的装饰图案，也被称为黑白装饰图案，属于无彩色系，不具备纯度和色相，只有明度这一属性。它是以黑白对比为造型手段，画面主体以黑白形体的巧妙组合为第一成分，黑白色鲜明、概括、简洁，黑白相间的画面给人一种装饰性的节奏美感。意大利文艺复兴时期著名画家卡拉瓦乔："黑与白是一切色彩中最佳、最美的色彩，黑色以其影调使物象深沉有力，白色以其高光使物象显著突出，黑白过渡，又有着极为丰富的灰色调与层次。"国画大师李可染："黑与白是两极色，黑白之间蕴含的层次无限无极。"

一、黑、白、灰的情感

在黑白艺术中,复杂的色彩被简化,并分为两极,在这两个极色中蕴含了很多的象征意义,在两个极色中又有点线组成的深浅不同的灰色。

黑色一般象征着稳重、深沉、神圣、刚正、肃穆等,画面中的"黑"一般表现黑色和沉重的物象,还可以表现暗部或阴影。"黑"色的使用使画面沉重、稳健、有力,与"白"构成了强烈的对比。白色,象征着纯粹、纯洁、明快、朴素等,高调明朗的画面,一般表现"光、亮"的色调,还可以表现白色、浅色的物象。"白"在画面中能起到醒目、明亮、衬托对比黑色物象的作用,使黑色更沉重。灰色,象征着朴素、平静、寒冷、寂寥、高级等,通过点、线在一定轮廓内的疏密组织可以塑造出浓淡深浅完全不同的灰色。浅灰色可以填充空白空间,丰富画面;暗灰色不鲜明但端庄稳重。深浅不同的灰色色阶展现的越全面,整个画面越具有层次感,在视觉上越和谐,灰色在画面中起到调节画面、使画面更加有韵律的作用,如图4-15所示。

图4-15 黑白灰装饰画

如图4-16所示保罗·克利的画,画面中便是原始艺术般朴实的线。人们都会被珂勒惠支的木刻作品中体现出的"忧郁和纤细的同情"所打动,那些无声黑白线描织就的黑暗震动了欧洲乃至世界艺坛,如图4-17所示,它们的情感表达,强硬、轻柔、细腻、粗糙等,随着人们的视觉及触觉感知和心理体验,而会产生诸如坚韧、明洁、厚重、沉郁等情感意向。

图4-16 保罗·克利的画　　　　　　**图4-17 珂勒惠支的画**

在现代艺术中,黑白画已不再仅限于较为单一的表现形式,除了使用黑、白、灰颜料所绘制,也可以与五彩斑斓的其他色彩进行不同比例的搭配。如图4-18所示,人体采用黑白灰的素描方式描绘,身上的衣服采用彩色描绘,形成无彩色与有彩色的相互对比,视觉冲击力强。

图4-18 黑白画与彩色

二、黑、白、灰的色调

　　黑、白、灰的色调不是指颜色的性质，而是对一幅绘画作品的整体颜色的概括评价。色调是指一幅作品色彩外观的基本倾向。在明度、纯度、色相这三个要素中，某种因素起主导作用，我们就称之为某种色调。一幅绘画作品虽然用了黑、白、灰多种颜色，但总体有一种倾向，是偏黑或偏白，或是偏灰等，这种颜色上的倾向就是一幅画的色调。在黑白装饰画中，黑白灰色调是指明度。调子偏暗或者偏亮，是从明度来说的。如果一幅画的明暗对比很强烈，就叫长调子，由大量白色和浅灰色构成，画面活泼、柔软、辉煌、轻盈、愉悦等；如果明暗对比弱，就叫短调子，由大量黑色和灰黑色构成，显得朴素、丰富、厚重、雄大、孤寂等；其他介于中间的就叫中调子，中灰色引领画面主基调，黑色和白色在画面中不占绝对优势。总之，色调是指整体的趋势，而不是纠缠于其中的某一细节。色调在一幅作品中非常重要，如果作品没有一个统一的色调，就会显得杂乱无章。所谓黑白灰，又称亮灰暗，这是大的关系，而亮部也有亮灰暗，灰部也有亮灰暗，暗部也有亮灰暗，它们是协调统一的，如图4-19所示。

图4-19 黑白灰明度图

三、黑、白、灰的关系

（一）黑白灰的节奏

　　如图4-20所示，在大片黑中，如果出现一小点白，势必会成为观赏者的视觉中心，就好比

"万花丛中一点红",使画面不再感到生硬,打破一种程式化的意境,使画面充满生命力。黑白灰的节奏要注意四点变化,其一就是黑白灰色块的面积要有大中小的变化;其二是色块形状上要有变化,不要全是同一个形状,这个和面积大小可以放在一起进行,因为形状和面积是会互相影响的;其三是灰色调颜色深浅程度的变化。同样是灰色的色块,不能是一样的深浅,要有一定的强弱之分;其四是对比度的大中小,色块之间深浅程度拉得越大,对比就越强。在一个画面里,不能所有地方的对比都是同一个强度,需要把最强的对比留在最重要的位置,一般来说就是主体物和视觉重心的位置,次要的地方或者远离视觉重心的地方,让色块之间的深浅对比小一点,总之尽量避免出现雷同的色块,使画面整体平衡,节奏感强,如图4-21所示。

图4-20 黑中白点

图4-21 灰色调的深浅变化

(二)黑白灰的层次

如图4-22所示,一幅作品黑白灰关系的明确,整体感的形成,取决于它的明暗关系,也就是黑白灰关系,或者说是光线关系。黑白灰不明显,会造成画面灰暗;找不到光源,则会显得没有立体感。黑白灰邻接有两种形式,即渐变和突变,它可以生出无穷的变化来。黑白灰的渐变应有黑白灰的深浅层次才能产生,它可表现为粗细不等的黑白排列,也可表现为不同肌理的方式,不同肌理可表达质感、量感、色感,使画面效果丰富。

图4-22 黑白灰作品

知识链接

明度九调

根据孟塞尔色理论,把明度由黑到白的等差分成九个色阶,叫作"明度九调",如图4-23所示。

色彩的三大属性为:明度、纯度、色相。无论黑白还是彩色都具有明度的属性。"明度"是指色彩的明暗程度。白色明度最高,黑色明度最低。不同色相的明度也不同,黄色明度高,红、蓝色明度低。任何一种色相如调入白色,都会提高明度,白色成分愈多,明度也就愈高;任何一种色相如调以黑色,明度相对降低,黑色愈多,明度愈低。

明度九调就是在高调、中调、低调的基础上,每一种调性中又有长中短对比,形成九调。以白色或明度高的色相组成的色调,称为"高调"。"高调"不仅由组成色相的明度决定,同时也因光的强弱而改变。如明度低的色相,在强光下明度也随着提高。反之,在暗淡的光线下,高明度的色相也会变深。同时,不同的光线角度,物体的明暗亦不同,如高明度的物体,在暗部看,其明度依然是很低的。处于中间色阶的色彩组成的色调,称为中间调。以黑色或明度低的色相组成的色调,称为"低调"。

不同色调带来的心理感受不同。高调:纯洁、柔软、轻盈、明亮;中调:朴素、平静、中庸、沉着、稳定;低调:厚重、凝重、晦涩、迟钝。

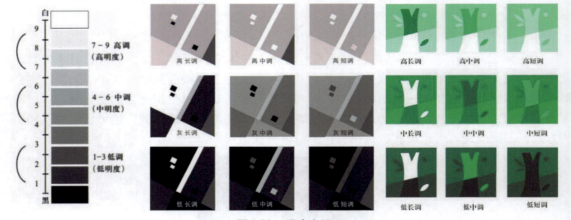

图4-23 明度九调

第三节 装饰图案中的有彩色

一、有彩色的心理感知

大千世界,色彩繁多,我们可以按其有无纯度、色相,把它们分为两类:一类是无彩色系,一类是有彩色系。无彩色系是指黑白灰,无彩色系不具备纯度和色相,只有明度这一属

性，前面已经讲过，这里不再赘述。有彩色系主要以红、橙、黄、绿、青、蓝、紫等颜色为基本色，以及由这些颜色调制出来的多种颜色都属于有彩色系。有彩色系的颜色都具有色相、纯度、明度这三个基本属性。色彩具有自身的物理属性和特征，然而色彩真正能够成为一种语言、一种信息或是一种表征被人们理解和运用，则需要通过人的心理感知来实现，也就是说没有人的视觉、知觉、心理和情感等因素，色彩则无法表达它所代表的深刻含义和丰富的情感，因此人的心理感知才是最为重要的环节。如图4-24所示高更作品《塔希提少女》，用了很鲜艳很纯粹的红橙色，让我们仿佛能透过画面感受到岛上姑娘们的热情、质朴，而一旦去掉了色相，从灰度图上我们则体会不到这样的热辣感情。

图4-24　彩色图和灰度图

（一）有彩色的视觉及心理

色彩的视觉是一种生理机制和心理现象，色彩的视觉有明视觉、暗视觉、色彩视觉的补色性。在亮的光线下，能辨别颜色细微的变化，而在暗的地方就分辨不出颜色，只能见到明暗不同的无彩色层次，这就说明了明视觉和暗视觉的关系。而色彩视觉的补色性是指人看任何一种颜色时，眼睛便会自行调节，视觉上制造相对的补色，以求心理上的平衡，如图4-25所示，当我们眼睛盯着格子里的红色看一会后，再看旁边的白色格子，会发现格子是绿色的，这就是色彩视觉的补色性。另外，在色彩的视觉上，形成了一种色彩的通感，即色彩的胀缩感、色彩的冷暖感、色彩的进退感、色彩的轻重感、色彩的动静感、色彩的知觉感等，充分体现了色彩的魅力，如图4-26所示，两幅作品都是以橙色和蓝色作为画面的主要颜色，这两个色彩一冷一暖，冷色会有退缩感，而暖色会有前进感。

图4-25　色彩的视觉补色性图

图4-26　色彩的视觉通感

此外，还要注意色彩的同化，如橘红与橘黄并置，其中黄色成分被同化，两原色比原来灰暗。还有色彩的错视，如图4-27所示：分别在蓝、绿两块底色上放上一个红色心，人的视觉就会产生变化，我们发现当蓝色条在心上面的时候，红色心会变成紫色心；当绿色条在心上面的时候，红色心会变成橙色心。色彩的心理效应，对于我们创作装饰图案来说也非常重要。

图4-27　色彩的错视

（二）有彩色的情感与象征

色彩的情感有两种。一种是固有的，如彩色的冷暖、轻重、胀缩等，是由物体的客观性质决定的感情，即任何一个人看到此色都有共同的感受，色彩的象征是由色彩刺激感官产生联想，形成和发展成意象、抽象、概括、象征的意义。

首先是色彩的冷暖，色彩的冷暖感来源于人对大自然的感受。温暖的物质的颜色让人有温暖的感觉，例如火的颜色一般是红色、橙色，人看到红色和橙色就会联想到火，自然会觉得温暖；碧蓝的湖水给人丝丝凉意，当人看到蓝色就会联想到湖水，所以会有凉爽的感觉。如图4-28所示。

图4-28　色彩的冷暖

轻重感与冷暖感一样，色彩的轻重也是心理量感。一般来说，明度低的色彩较明度高的色彩感觉要厚重，同时色块的大小、形状也会影响轻重感。高明度的色彩如明黄、浅绿、天蓝等可以营造轻盈淡雅的气氛，低明度的色彩如深蓝、朱红、褐黄则会给人以庄严、肃静的感觉。面积大且形状规则的色块容易成为视觉的中心点，从而感觉实在；面积小且外形较虚的色块感觉比较轻薄。通过对色彩轻重感的合理运用，作品的意境才能得到较好的表达，如图4-29所示。

涨缩感与光的波长的长短有关，由于不同波长的光在视网膜上的聚焦点并不完全在一个平面上，因此影像的清晰度会有所不同。长波长的影像具有扩散性，短波长的影像具有收缩性。因此，当看到红、橙等暖色时，感觉会比较饱满，似乎有向外扩散的倾向，而看到冷色时则不

然。胀缩感也与色彩的明度有关，大小、形状相当的色块，明度高的看上去较明度低的要大一些。通过冷暖色对比以及明度对比，可以最终获得较为恰当的装饰效果，如图4-30所示。

图4-29　色彩的轻重　　　　　　　　　　图4-30　色彩的涨缩

另一种是主观的，即人对色彩的好恶，是由观者个人的主观状态决定的感情。通常情况下，由于人年龄、性别、种族、地区、社会阅历等因素的不同，对色彩的感知会有所差异。但也会因共同的民族、风俗习惯相同而形成相同的色彩感知，反过来说也因各民族民俗习惯、宗教信仰不同，对色彩的象征意味也有区别。如红色，在西方文化中象征着力量、重要、年轻、警戒；而在亚洲文化里则是幸福、庆祝的颜色，同时也是警戒的颜色；但在墨西哥和一些拉丁美洲的国家中，红色与白色共用时是宗教的颜色；在中东代表着警戒和危险，有些邪恶的含义，如图4-31所示。

图4-31　不同民族对红色的感受不同

由于时代的变更，信仰、性别、审美、风俗等的不同而赋予色彩各种不同的情感和象征。如在舞台上，色彩是创造环境、塑造人物的重要因素之一。京剧舞台服装的装饰色彩处理受古代封建等级观念的影响，黄色均为帝王专用色，红色寓意高贵吉祥，明代文武官员的官服一至四品，服绯，而青、绿则成为下层贫民的主要服饰色彩，如图4-32所示。如图4-33所示，故宫内最重要的建筑都布置在中轴线上，"中"对应的颜色是黄色，代表着皇权。《周易》中有"天玄而地黄"。装饰图案造型设计既要顺应其传统文化的传承，又要符合色彩的共性，也要顺应时代的要求，以求创造最佳的作品。

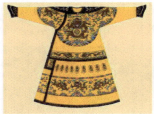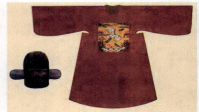

图4-32　帝王、官员、百姓的衣服

图4-33　故宫

二、装饰图案的色彩表现手法

掌握了装饰图案黑白灰关系以及色彩的相关知识，再恰当地运用一定的表现手法，可以使图案的整体效果更具魅力，并展示出与众不同的个性。装饰图案色彩不同于一般的写实色彩，不蓄意模拟自然景物的色彩，而只要求色彩具有很明快的装饰效果。每一幅图案的色彩需要控制在一定的套色之内，给人的第一感觉一定是色彩鲜明、对比强烈，套色简练而恰到好处，配色时可自由选择能达到设计意图的任何色彩。

（一）点、线、面结合的套色表现手法

这是图案较传统也是最常用的一类技法，一般是用水粉颜料调配出几套或十几套颜色，先铺一个底色，然后将图案纹样转印到底色上，再用不同的颜色一层一层地描绘覆盖上去，要求颜色涂染得均匀、干净、平整。描绘时可采用以下方法。

1. 平涂法

平涂法是将调好的色彩均匀地、平整地涂在已画好的图形里，运用大小不同的色块来描绘纹样，主要靠色彩的面积对比和层次变化来达到画面的和谐统一。调色时应注意颜料的浓度，太干涂不开，太湿又涂不匀，颜料要浓淡均匀，否则会影响到画面的效果。平涂法特点是把一切自然现象浓缩为象征作用，强调图案造型的纯粹性和创造性，抛弃透视法与气氛的束缚，从而以一种稳定的、均衡的、节奏的造型效果塑造新的视觉形象。此法是图案造型中最基本，也是常用的表现技巧，平、板、洁是其鲜明的艺术特征，如图4-34所示。

图4-34　平涂法

2. 勾线法

如图4-35所示，此方法是在色块平涂的基础上，用色线勾勒纹样的轮廓结构，可以使画面更加协调统一，纹样更清晰、精致。线条可以有各种形式的变化，如粗细、软硬、滑涩等。上色时，既可以不破坏线形，也可以有意地予以线条似留非留、似盖非盖的顿挫处理，从而使线形更加富有变化。

图4-35　勾线法

勾勒的线形依据艺术立意可粗、可细，勾勒线条的工具可为毛笔、钢笔和蜡笔。图案中用不同特点的线进行勾勒，会得到不同的效果，增加画面的层次，协调画面的色彩关系。

3. 点绘法

如图4-36所示，此方法是在大面积色块平涂的基础上，以点为主，用点的疏密点缀于画面中，使形体得出虚实、远近晕变的特殊变化效果。用色点绘制细部结构的变化，能形成色彩的空间混合效果，并具有立体感。点的大小尽量均匀，否则整体效果会受到影响。

4. 渐变法

此法是利用色彩构成中推移渐变的方法表现形象块面与层次关系的技巧，可使图形色彩更加富有层次感，整体又有变化。方法是用深浅不同的色彩或色相的转换进行多层变化。将一套至几套颜色，按照一定的明度系列或色相系列渐变调配好，并把图案纹样分成等量或等比的阶段，将渐变的系列颜色顺序填入纹样，形成色阶变化。渐变法画出的图案十分和谐，富有韵律感。这种方法主要分为单色渐变、色相渐变、冷暖渐变及纯度渐变等，如图4-37所示。

图4-36　点绘法

图4-37　渐变法

5. 透叠法

　　这是利用色彩构成中色彩相互交叠后能够产生新形、新色的原理创作图案的方法，起到增加画面层次与空间感的作用。以色与色的逐层相加，产生另一种色相、明度、纯度等不同的色彩。这种效果，一般表现透明或需要加深的色，可以多次叠加完成。相加色彩的次数，可以三或四次，甚至更多，一般来说，以纸张的承受力、颜色的覆盖力和所要表现的效果为准。如图4-38所示立体派的图案相互叠加时，每一个形体都有了一个新的的颜色，给人带来另类的视觉感受。

图4-38　透叠法

（二）干湿结合的混色表现手法

混色不同于套色的地方是对画面的颜色有意识地进行了不均匀的处理，产生了浓淡、深浅、薄厚、粗糙与细腻等多重变化，使图案的色彩效果更加奇妙、丰富。混色法有以下几种手段。

1. 晕色法

将所需晕色的两种色彩先画上，两色间适当留出空间，用一支干净的、略带水的笔将两色来回涂抹，直至得出所求效果。这种晕色法的效果有柔和、过渡变化自然、色彩层次多等优点，如图4-39所示。

图4-39　晕色法

2. 干擦法

用较干的笔蘸色，擦出物象的结构和轮廓，会在画面中出现飞白的效果，可以表现光亮等，如图4-40所示。

图4-40　干擦法

3. 刮色法

利用某种硬物、尖状物或刀状物，刮割画面，使其产生某种特殊的效果。如用油画刀和厚重的颜色在画纸上刮划，能表现出浓郁、艳丽、厚重的感觉，如图4-41所示。还有一种是直接在纸张上用尖利的工具刮划，形成一种特殊的肌理效果。由于刮色法对纸张有损害，运用此法

时，需考虑刮割的深度和纸张的质地与厚度，避免划破纸张。

图4-41　刮色法

4. 撇丝法

用毛笔醮好色，将笔头分成几小撮来绘制图案形象的特殊用笔技法。在采用此法时，笔头的分撮与形象面积的大小、线条的长短粗细关系密切。另外，用色的浓度非常讲究，既不能太湿，也不能太干，如图3-42所示。

图4-42　撇丝法

5. 皴染法

皴染法分为皴和染。皴，一般多与色块平涂结合使用，在底纸或底色上，用干毛笔醮上不加水的颜料蹭到画面上，类似中国山水画中的干皴法，不仅可以使色彩丰富，还能产生一种肌理变化。染是利用颜色能在较多的水分中自行混合的特点，将不同的色彩着于已有水分的图形中。可两者一起使用，经过调和的处理，可得出色彩自然混合的效果。对画面大部分色彩形象作由浓而淡、由浅及深的过渡处理方法，属于中国传统工笔画的表现技巧，其特点为画面层次感、虚实感和起伏感强，视觉效果丰富而细腻，如图所示4-43所示。

6. 渲染法

渲染法分为薄画法和厚画法两种。

（1）薄画法是用水彩、丙烯、水粉等水分较足的颜料上色后，用清水毛笔染或与另一色

衔接，也可依靠水色自然融合。渲染法画出的图案色彩绚丽奇妙、效果明快，适用于画背景或较大面积的纹样底色。

（2）厚画法也叫晕色法，主要使用水粉颜料，在颜色未干时，用湿毛笔将颜色慢慢染开或与其他色衔接，形成从一种颜色向另一种颜色的逐渐过渡。渲染法绘制的图案效果含蓄，变化微妙，颜色衔接较自然，如图4-44所示。

图4-43　皴染法

图4-44　渲染法

（三）与其他材料、其他工具结合的特殊表现技法

在图案设计表现中，使用不同的材料、工具，会产生不同的特殊效果。在这里介绍几种常用的工具、材料及技法。

1. 彩色铅笔绘技法

彩色铅笔是一种携带和使用都很方便的工具，可单独使用，也可与其他技法结合使用，如使用彩色底纸或与水粉、水彩同时使用。彩色铅笔有普通型和水溶型两种，水溶型彩铅是先用彩铅上色，再用清水毛笔进行润色，将干色变成湿色，可反复进行。彩色铅笔配色丰富，适合较深入细致的刻画，可表现立体感，并有一种独特的笔触纹理效果，变化微妙、灵活。彩色铅笔的色彩深浅、浓淡主要靠用力的轻重和叠加的遍数来调整，它既可通过叠色产生丰富的色彩变化，又具有色彩空混的效果，近看是不同颜色的笔触并置，远看则是完整的统一色，如

图4-45所示。彩色铅笔在描绘时不易修改，因此颜色不要一下就画得很重，可以层层叠加，从轻到重，从浅到深。此外，彩色铅笔不适用于大面积的着色。

图4-45　彩铅画

2. 喷绘法

此法是采用特制喷笔绘出具有渲染、柔润效果的装饰造型手法。特点是层次分明、制作精致、肌理细腻，给人以清新悦目、精工细作的美感。一般在选用此法时，多采用刻形喷绘的方式，如此最易取得理想的效果。喷绘法可使用专门的喷笔绘制，效果细腻柔和，变化微妙，也可以使用牙刷等有弹性的刷子，将颜料蘸到刷子上，再用手指弹拨，将颜色弹到画面上，通过手指的力度控制喷点的精细度和密度，可产生一种喷洒的肌理效果。在喷绘时，要制作一些纸模板，将不喷色的部分沿纹样轮廓遮挡起来，然后一遍遍、一层层地喷绘，直到效果满意为止，如图4-46所示街头喷绘。

图4-46　街头喷绘

3. 点蘸法

此法是在涂好底色的画面上，以海绵、皱纸团、粗纹布等吸色性较强的材料，蘸上颜色，按画面的需要进行点印、修饰。依靠用力的轻重控制颜色的浓淡层次，可产生出画笔无法绘制的纹理效果。点蘸法使用的颜料不宜太湿太稀，而且不宜大面积运用。如需多层点印，要待第一层颜色干了再进行下一层的操作。这种方法可以获得色彩斑斓的画面效果，如图4-47所示。

图4-47　点蘸画

4. 宣纸画法

宣纸画法主要选用生、熟宣纸或高丽纸等材料，这类纸张柔韧性好、吸色力强，画出的色彩层次丰富，含蓄古朴，衔接自如，可以制作出各种虚幻、朦胧的肌理效果，尤其适合绘制大幅的装饰图案，如图4-48所示。使用这种画法应注意颜料的干湿、薄厚，可以一遍遍反复描绘，也可以在纸的正反两面同时绘制，但不宜画得太厚，否则颜色容易干裂。作品完成后进行托裱，效果更佳，也利于保存。

图4-48　宣纸画

5. 剪纸拼贴法

剪纸拼贴法是采用不同颜色、材质的纸张，如有色卡纸、电光纸、包装纸及印刷画报纸等，直接剪出图案的纹样形态，然后再粘贴组合到画面上构成图案艺术形式的手法。这种方法主要依靠纸张原有的颜色、纹理，加以巧妙运用，表现不同的图案内容，用剪刀取代画笔来刻画纹样的造型，别有韵味，具有独特的装饰效果。用剪贴法表现的图案纹样不宜太细、太碎，造型要尽量单纯、概括，同一幅画面所选用的纸张种类也不宜太多。在所有的材料表现技法中，纸贴画最为流行、简便。纸贴画的材料是纸张，因而它比其他贴画更易收集、制作和掌握，费用也较低廉，可供选用的纸材品种繁多，创作出的作品也是多彩多姿、美不胜收，如图4-49所示。

图4-49 剪纸拼贴画

6. 毛绣法

毛绣法是在织布上,用动物毛或者各种颜色的线进行图案制作的手法,作品简洁立体、颜色丰富,多为山水、花卉、动物等图案,作品看上去精美而有韵味,如图4-50所示。

图4-50 毛绣法

7. 镶拼法

镶拼法是先将布料剪裁成特定形状,然后把它们绗缝于底料上的图案造型手法,如图4-51所示。

图4-51 镶拼法

8. 沥粉法

这种方法首先在底版上置放凸起的线形,然后在画面上涂色的方法,其特点是具有浮雕感。按这种方法制作的线形因粗细有别而效果各异,细线显得优雅、精致,粗线显得古朴、厚

重，如图4-52所示。使用的材料与工具主要有硬纸板或三合板、由乳胶与立德粉混制的浆料、挤浆工具、水粉颜料等。

图4-52　沥粉法

9. 电脑绘画

电脑在现代设计领域中已被广泛运用，它具有高效、规范、技巧丰富、变化快捷、着色均匀、效果整洁等诸多优势。电脑制作出的许多效果是手绘无法达到的，学会使用电脑技术来处理、制作图案是现代社会发展的需要。因此，我们有必要熟悉并掌握一些图形编辑、设计软件，发挥它们的诸多功能来制作图案，扩展图案表现的技术领域，如图4-53所示。

图4-53　电脑绘画

图案的技法是人们在长期实践中不断探索、不断发现的，绝不仅限于以上几种，比如还有蜡染法、油画棒、彩色水笔、马克笔等许多手法均可用于表现图案，如图4-54至图4-57所示。我们也可以在自己的实践训练中去发掘、尝试更多的表现手段。

图4-54　蜡染法　　　图4-55　油画棒　　　图4-56　彩色水笔　　　图4-57　马克笔

> 经典案例

印象派绘画中色彩的运用

印象主义观察自然景物千变万化,捕捉阳光下不同色调的美,以感性为出发点,忽视物象的造型写实,主要用光线和色彩表达瞬间的印象。他们研究记录物体环境反射,对固有色加以分析,认为一切事物都是有颜色的,色是光赋予的,物体在不同时间有不同的色相。

新印象主义在色彩分析方面有所探索。认为一切事物的色彩是分割的,把不同的纯色以点和块的形式调混排列或交错在一起,不在调色板上调色,使饱和度和明度获得最鲜明的效果,而中间色则是在观赏者眼中的视觉调绘中形成的,获得一种新的色彩感受,画面上由很多点块组成,好像缤纷的马赛克,称为"点彩派",如图4-58所示。

印象派画家们将色彩规律运用到画面里:

1. 明度对比在色彩中占有重要位置。印象画派认为一切色彩发源于光,是由于光照产生的颜色,颜色也有明度变化,指黑白灰的层次,即素描关系。他们用颜色间不同色差对比取代了早期对明暗色(黑色、褐色)的对比运用,影子不以黑色表示,而是涂上了色彩。如图4-59所示,凡·高后期作品《向日葵》浓烈的黄色调,明度极高。

2. 色相对比在色彩中占有重要位置。例如红和绿,橙和蓝,紫和黄,给人刺激的感觉。

3. 纯度对比在色彩中占有重要位置。即灰与鲜艳的对比,鲜明底色画面上,兼有少量灰性色,鲜艳色会更加鲜艳,效果更明亮。

4. 冷暖对比在色彩中占有重要位置。物体的受光背光导致冷暖变化,受光偏暖则背光偏冷。不同时间冷暖也不一样,把握色彩的冷暖变化和相互作用抓住对象记录在画上。莫奈《干草垛》系列通过环境色对草垛的影响,呈现出冷暖色彩绘制的亦真亦幻的原野,如图4-60所示。

图4-58 点彩派作品　　　　图4-59 凡·高　向日葵图　　　　图4-60 莫奈　干草垛

> 互动讨论

从有彩色到无彩色是人类文明的进步,你能举出黑白灰以及色彩与心理之间关系的应用吗?

> 练一练

1. 结合点线面以及黑白灰创作一幅图案。
2. 用九宫格的方式画一幅图案,感受色彩的明度、色相、纯度的变化。

第五章

装饰图案的素材与创作

装饰图案造型设计

内容摘要

装饰图案强调的是应物象形,素材主要来源于自然物象的原生形态,从自然物中变化而来,所以对任何形象的装饰变化,首先要了解素材的主要分类有哪些,以及各种分类需要注意的规律是什么,在此前提下,我们又有些什么方法可以对图案来进行创作呢?本章我们就一起来学习素材分类和创作方法。

学习目标

- 了解创作素材的分类。
- 了解装饰图案的创作方法。

引导案例

京剧里张飞的脸谱图案

据《三国演义》的描述,张飞也是"能用谋"之人。长坂桥一役"桥东树林之后,尘土大起"便是张飞的阴谋。同时,张飞还是个书法家。现存清光绪年间一个拓本,为《张飞立马铭》,相传张飞打了胜仗之后,乘着酒兴,用丈八蛇矛在崖壁上穿凿而成,其字为隶书,笔力十分雄健。今川东渠县尚存摩崖,虽千年风雨剥蚀,字迹尚依稀可辨。对于此事,清纪晓岚有诗赞曰:"哪知拓本摩崖字,车骑将军手自书。"张飞不仅字写得好,而且还善画画,清代《历代画征录》亦有记载:"张飞,涿州人,善画美人。"

这样一个大武兼大文的张飞,在京剧里脸谱有哪些特点呢?

- 黑十字门蝴蝶脸——蝴蝶飞,暗藏了个"飞"字。
- 豹头环眼——其凶猛、骁勇之相。
- 大笑兼大怒——这个"草莽"可是真性情之人。

如图5-1所示,张飞脸谱的眼、眉、嘴都勾出笑意,只把眉心两个圆点勾得更凑近,用以表现紧皱双眉的怒容;在立柱纹正中留出白圆光,表现发怒皱眉时把鼻梁上端皱出一个鼓包的样子。

图5-1 京剧张飞脸谱

装饰图案的素材与创作　第五章

　　郝寿臣老师上课："花脸界前辈创出来这个喜相脸谱，是由于细致地体会出，人们在大笑的时候是眼梢低垂，嘴角频频往上翘动，把颧骨耸起很高，把脸蛋耸得很窄。张飞脸谱的勾法正是抓住了这一形象特点，而且巧妙地把这特点夸大地勾在脸上，就是把眼窝的眼梢部分勾得特别低垂，把鼻窝的嘴角部分勾得特别高耸，把颧骨脸蛋部分衬得特别高窄，勾出的是一个十足的乐相。"

　　如此一个身历百战而"喜画美人"的人，瞋目一怒拒敌千里的人，嬉笑如是随兴随情的人，蛇矛斥笔岩壁而书的人，该是"真"英雄。

　　从这张脸谱我们可以看到，图案呈现给我们的形象都是在原来供参考的素材基础上经过创作夸张变形而成的。接下来我们一起了解一下都有哪些素材和创作方法可以供我们使用。

第一节　装饰图案的素材

　　中国传统装饰图案流传至今题材广泛，从动植物、人物、风景、几何到抽象图案，或神秘威严，或浪漫绚丽，或清新自然，或典雅繁复，人们生活中见到的或想到的无所不包。图案中蕴含着丰富的寓意，形式和内容巧妙结合，意趣横生，赏心悦目。

一、植物图案

　　植物图案是以花草、树木、果实等为原型，在对其写生的基础上，根据植物的生长规律、结构、形体等特点，通过运用归纳、概括、提炼等手法使其在形式、造型和色彩上更具有装饰效果和审美意味。以植物为题材的装饰图案从古有之，且流行至今。如图5-2所示，新石器时代仰韶文化庙底沟彩陶上的豆荚、花蕾、花瓣纹样的运用，说明人们已经对植物的装饰意味有着懵懂的追求，并逐渐赋予植物图案特殊的含义，借以抒情或借植物喻人，表达着人们某种愿望和信念。作为装饰图案，竹常与松、梅组成岁寒三友，如图5-3所示；桃又称寿桃，寓意长寿，常与蝙蝠、双钱组成福寿双全，如图5-4所示；葫芦以其子多蔓长而被当作子孙绵延的象征，蔓谐音万，蔓上结葫芦寓意子孙万代，如图5-5所示。

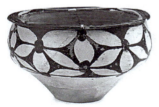
图5-2　彩陶上的花瓣

图5-3　岁寒三友

图5-4　福寿双全

图5-5　子孙万代

　　植物包含了乔木、灌木、藤类、青草、蕨类，及绿藻、地衣等。植物的主要组成部分有根、茎、叶、花、果实、种子等，而我们往往会选取植物突出的部位进行强化和概括，用以作为装饰素材。其中种子植物是经常被我们用于装饰图案的植物，可分为木本植物，如桦树、白杨树、柏树、松树、桃树等，如图5-6所示；草本植物，如车前草、菊花等，如图5-7所示；藤本植物，常见的紫藤、爬山虎、葡萄等，如图5-8所示。

109

图5-6　木本植物　　　　图5-7　草本植物　　　　图5-8　藤本植物

随着季节和生长的变化，植物会不停地改变自身的颜色、大小、质地、风韵等外部特征。因此掌握植物的生长规律和特点，枝干、叶子、花头、果实等的形态特征以及其象征意义是进行植物图案设计的基础。

首先是植物的枝干，作为植物的骨架，枝干把植物各个部分穿插组织起来，在画面中起到组织整体和排布的作用。不同植物的枝干特点不同，有直立坚挺的，如白桦树，如图5-9所示；有柔软弯曲的，如柳树，如图5-10所示。在创作中抓住枝干的特点，才能更好地表现该植物。

图5-9　白桦树　　　　　　　　　　图5-10　柳树

其次是叶子，在叶子的形态、叶脉、叶柄上进行添加装饰，是以植物为素材的装饰图案造型设计中重要的表现手法，如图5-11所示为叶子装饰图案。

图5-11　叶子

然后是花头，花头是植物中最美丽、最核心的部位，是植物装饰图案中最常见的题材，如

图5-12所示,在装饰设计过程中,要注意花头的正面、侧面、半侧面三种姿态的不同,以及花头的细节刻画。

图5-12　花头

最后是果实,植物果实有的还带有花萼、花托,甚至是整个花序,外果皮上常有气孔、蜡质、表皮毛等,在装饰过程中,要观察果实的不同形态,注意抓住特点,如图5-13所示。

图5-13　果实

二、动物图案

与植物相比,动物形态结构要复杂许多,动态变化也更加丰富。动物具有各种生动的表情、不同的生活习性和性格特征。因此,动物图案在刻画上更加注意动物神韵的传达,注重表现个性化的造型、夸张的动态等形象特征。如图5-14所示,西班牙著名绘画大师毕加索的一组牛变形图,从第一幅写实的公牛素描到最后符号化的公牛造型,其中经历了大胆的概括、夸张、变形和删减,公牛的形象从膘肥体壮的块面演变成了几根简洁的线条,而公牛精神特征却愈加鲜明、典型。这个变形过程可以给我们很好的启示,我们应依照对动物的观察、理解和感受,运用装饰性的手法来表现各类动物的独特神采,创作出理想中的动物形象。

动物图案要注意动静结合,当动物静止不动时,着重勾画它的形体特征、局部结构关系和皮毛纹理,尽量画得详细、具体,不必追求画面的完整性,如图5-15所示;当动物运动时,着重表现它们的动态特点,要整体观察,画得概括、简洁、夸张,如图5-16所示。动物图案的变形目的在于表现动物的特征,而不是如实的描写,常用的变形方法有夸张法、添加法、几何简化法等多种手法,创作出特征明确、形象生动、装饰完美的图案形象。

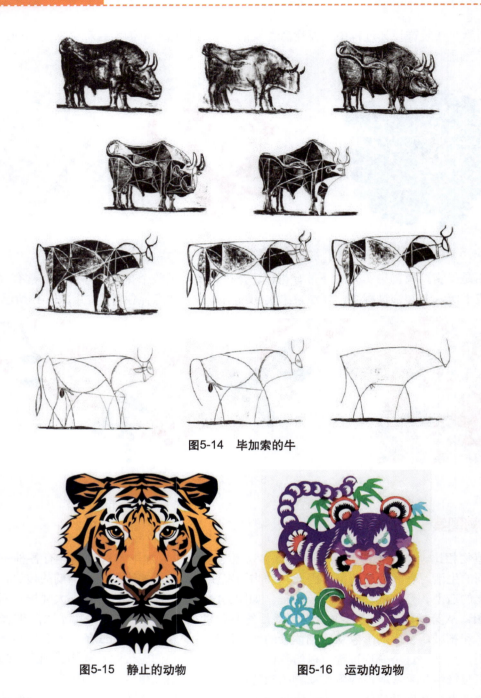

图5-14　毕加索的牛

图5-15　静止的动物　　　　　图5-16　运动的动物

三、人物图案

人物图案要掌握人物的装饰造型形式规律。人的神态、体态、动作、服饰、发式、头饰等都是人物图案中重点表现的要素。图案中的人物造型要将原始的写生（或照片）素材，经过整理、加工、变形、变色等大胆的、主观的夸张变化手法，结合特定的构图组合完成。学习人物

装饰图案可以从下面几个方面着手。

（一）神态

神态是指面部的表情、神色和姿态，也是人物内心活动的表露。创作时要敏锐地抓住人物瞬间的表情神态进行夸张，既表现出人物的情感世界，又使图案更加生动，让人印象深刻，如图5-17所示太阳神脸和女性的脸。

图5-17　神态图案

（二）体态

体态是指身体的姿势、形态，要抓住人物富有特征性的动作，以表现人物的性格、品质、身份、地位、处境、状态等，然后进行装饰创作。如图5-18所示，敦煌莫高窟329窟唐中期壁画中的伎乐飞天，身体飘逸，优雅。人本身具有曲线之美，同时运动中的人又使体态呈现出不同的动态，充满了活力和力量之美。如图5-19所示，为人体静态、动态中的曲线之美。通过表现体态的美感，可使人物更好地打动人、感染人。

图5-18　莫高窟329窟伎乐飞天　　　　图5-19　人体的美

（三）服饰

中国传统服饰艺术不是突出人体美，而是充分调动艺术造型等手段追求一种装饰美，即一种超越形体的精神空间。同时，服饰也从式样、做工和装饰、用材、施色、图案等方面体现出不同时期、不同场合以及不同阶层的特点，因此，在设计人物图案时可根据服饰的细节强调人物特点。图5-20所示为中国唐代仕女服饰；图5-21所示为明代女性服饰；图5-22所示为日本艺

伎服饰。

图5-20　唐代仕女服饰　　　　图5-21　明代女性服饰　　　　图5-22　日本艺伎服饰

（四）发式

发式是女性头部的重要装饰，能增加其仪容的秀美。从古代开始汉族妇女发式造型的变化，就极为富丽而多姿，历代相承，不断变化，从简至繁，又从繁复简，往返交替。发型的历史变革及其演变的过程，从一个侧面反映了人类社会的政治、经济、文化和一个民族的形象。图5-23所示为唐代仕女的发式；图5-24所示为日本传统发式；图5-25所示为现代女性的发式。

图5-23　唐代仕女发式　　　图5-24　日本传统发式　　　　　图5-25　现代女性发式

（五）头饰

头饰，指戴在头上的饰物，包括发饰和耳饰、帽子，与其他部位的饰物相比，头饰的装饰性最强。古代女子头饰大多华丽精巧，更是美发的重要部分，梳好的发髻要用花和宝钿花钗来装饰，且在不同的场合需要佩戴不同的头饰，包括发簪、华胜、步摇、发钗和发钿。图5-26所示为古代头饰；图5-27所示为少数民族头饰；图5-28所示为京剧人物头饰；图5-29所示为民间儿童所戴虎头帽；图5-30所示为根据头饰设计的装饰图案。

图5-26　古代头饰　　　　　图5-27　少数民族头饰

图5-28　京剧头饰　　　图5-29　虎头帽　　　图5-30　头饰装饰图案

四、风景图案

风景图案从内容上看比较庞杂，山石草木、车船建筑、日月星辰、江河云雾等，都可纳入风景图案的表现范围，既可表现宏大的场景，也可描绘局部的小景。

（一）自然景物

1. 山石变化

山石的变化着重外形的概括性和脉络的条理性处理。外形可有方、圆、尖角等多种形态的变化，如图5-31所示。

图5-31　山石纹

2. 云水变化

云水大多处于运动的状态中，外形游移不定，但它们的运动具有一定节奏和规律，如图5-32所示。

图5-32　云水纹

3. 树形变化

树的变化与植物花卉的装饰手法基本相同，追求外形的归纳与简括、动态的对称与均衡、枝叶的条理化，以及适当变形，如图5-33所示。

图5-33　树的图案

（二）人造景物

人造景物包括亭台楼阁、车船路桥等。人造景物是经过人类精心设计、建造而成，本身已具有较完美的形式，如图5-34所示。山水与楼台相映成趣，路桥与绿植相得益彰，呈现出和谐、均衡的画面。

图5-34　人造景物

总之，以风景为素材进行变形，创作变形时可以忽略自然中真实的情景，把需要的素材集中起来变化，改变景物正常的比例关系，色彩可以夸张。变形手法有夸张、重复、穿越时空、打破透视，要注意空间的均衡性、形的排列、错叠、交叉、对比和虚实。

五、抽象图案

抽象图案是相对于动物、植物、人物、风景等以具体形态为素材的图案而言。抽象图案通常包括点、线、面等形态抽象，肌理抽象，以及接近绘画的自由抽象等几种，但它们没有严格的界限，可以根据构思混合进行，也可结合具象的图案设计，既有抽象形式的简洁，又融合了具象形态的亲切感，如图5-35所示。

装饰图案的素材与创作 | 第五章

图5-35　抽象图案

知识链接

京剧脸谱的起源和特点

　　京剧脸谱，是具有民族特色的一种特殊的化妆方法。由于每个历史人物或某一种类型的人物都有一种大概的谱式，就像唱歌、奏乐都要按照乐谱一样，所以称为"脸谱"。中国京剧中的脸谱据说源自于一个历史故事：《乐府杂录》《旧唐书·音乐志》《教坊记》等记载，北齐兰陵王高长恭，勇武过人，但容貌清秀，自以为不足以威慑敌人，遂戴木雕面具出战，时常取胜。一次与周师战于洛阳金墉城下，以少击众，大胜敌军。齐人慕其勇冠三军，便模仿他的动作，编成舞蹈，配以歌曲，称为《兰陵王入阵曲》。唐代发展成歌舞戏，称之为大面。演戏时，扮演兰陵王的演员头戴面具，"衣紫，腰金，执鞭"，载歌载舞，作种种指挥、击刺的姿态。这个戏塑造了一个骁勇善战的英雄形象，深受人们的喜爱。后世的戏曲脸谱，受到它的影响，日本的歌舞伎亦受其影响。

　　京剧脸谱来源于生活，又是实际生活的放大、夸张。根据某种性格、性情或某种特殊类型的人物为采用某些色彩的依据，红色的脸谱表示忠勇、义烈，如关羽、姜维、常遇春，如图5-36所示；黑色的脸谱表示刚烈、正直、勇猛甚至鲁莽，如包拯、张飞、李逵等，如图5-37所示；黄色的脸谱表示凶狠残暴，如宇文成都、典韦，如图5-38所示；蓝色或绿色的脸谱表示一些粗豪暴躁的人物，如窦尔敦、马武等，如图5-39所示；白色的脸谱一般表示奸臣、坏人，如曹操、赵高等，如图5-40所示。

图5-36　红色脸谱　　图5-37　黑色脸谱　　图5-38　黄色脸谱　　图5-39　蓝色脸谱　　图5-40　白色脸谱

互动讨论

你喜欢的京剧人物是谁？脸谱是什么样的？

第二节 装饰图案素材的创作

装饰图案本身来源于自然，又不同于自然。通过对自然物象的写生到创作出新颖独特的图案，人们总结归纳了一系列的方法。

一、创作的过程

（一）观察

当我们置身于大自然中，面对各种繁、杂、乱的物象，不可能像录像机一样，把眼前的一切全部记录下来，而必须把庞杂的客观物象进行筛选、提纯、净化，做到这些就离不开"观察"。观察是进行写生的前提。

装饰图案受到装饰功能和工艺制作、材料属性等条件的制约，在形式上追求影像美、单纯美、秩序美，不必过多表现透视变化和立体空间的真实再现。因此，图案写生在观察时应注意以下几点。

（1）从最适合的角度，以最美的造型抓住写生对象最具代表性的特征。如图5-41和图5-42所示，莲蓬、葵花是从上面以俯视的角度描绘其形态，而图5-43和图5-44所示老虎、狮子等往往会从身体侧面表现矫健威猛的动态形象等。

图5-41 莲蓬

图5-42 葵花

图5-43 老虎

图5-44 狮子

（2）从点、线、面关系角度观察写生对象的外形特点，表现其不同于其他物象的外轮廓。就写生对象而言，有的形态丰润饱满，体现出面的美感；有的形态奔放流畅，呈现出线的优雅；有的形态疏密有致，体现出点的灵活。观察并抓住这些外形特点，有利于图案的造型归纳与变化，如图所示5-45所示。

图5-45 点、线、面写生花卉

（3）观察写生对象的内在结构和表面纹理，使其成为很好的装饰内容。如图5-46所示，鹅的姿态、身体的轮廓、羽毛的纹理组织、鹅的颈项俯仰弯曲的动态以及大羽、小羽从大到小、从强到弱的韵律美感，都可以是图案表现的素材，在写生的时候要认真观察。

图5-46　写生鹅

（4）观察物象直接归纳写生，培养对写生对象的观察力和表现力以及转化为图案的归纳和概括能力。在写生的同时把物象图案化，把复杂的纹理规整条理，强化结构，梳理杂乱的物象，取舍概括，这样写生出来的素材稍加修饰变化便可成为装饰图案。如图5-47所示写生动植物，抓住特征细致观察后直接装饰形成图案。

图5-47　直接写生动植物

（二）写生

1. 线描法

图案的线描写生是依据中国传统绘画用线造型的方法。运用线的粗细、浓淡、曲直、刚柔等，准确地表现对象的形态、结构和特点，有如中国画的白描。用线要求准确、肯定、清晰。也可使用硬笔，线特色粗细一致，如"铁线描"，此种描绘方法细腻、生动，具有清晰、明确的效果，是图案写生中最方便、最常用的一种方法。线描写生同中国画中的白描相比较，在使用工具上有更大的自由，既可用毛笔，也可用铅笔、炭笔、钢笔、泡沫笔等，在表现上有利于形象结构和局部的刻画与展现，如图5-48和图5-49所示。

2. 明暗法

图案的明暗写生，用铅笔、钢笔或毛笔画出对象的光影和明暗效果。图案的明暗写生方

法和绘画素描的原理是一致的。但作为图案写生，不要求过分地追求线条、明暗、虚实等空间表现，而强调表现对象的结构，以及黑白灰层次的概括归纳。做到层次分明、有立体感和生动感。明暗的表现既可以是整体的，也可以是局部的。明暗法既可用点或线排列，也可以用黑白灰色块渲染，工具简便，表现充分，有利于图案的变化，能适应多方面的需要，使图案形象既富装饰性，又有一定的真实感和立体感，如图5-50所示。

图5-48　线描写生动物　　　　　图5-49　线描写生植物　　　　　图5-50　明暗写生植物

3. 彩绘法

这种方法使用彩色颜料（水彩、水粉、丙烯、油画颜料等）进行写生。彩绘法分为淡彩和厚涂。图案的淡彩写生是在线描的基础上，根据对象的色彩以淡彩进行表现。淡彩写生是以铅笔或钢笔起稿，画出轮廓和大结构，再以水彩、彩铅等透明色渲染，是一种简便易行的记录颜色的写生方法。既能准确、清晰地表现写生对象的结构，又能反映出对象的色彩及其变化，为图案的造型和用色提供较充分的依据。淡彩写生一般用透明的水彩颜料。也可用水将水粉颜料调淡调薄使用，但不能覆盖线描。彩绘法是以彩色颜料描绘对象色彩的明暗、冷暖变化等关系，真实而生动地再现客观对象，如图5-51所示。厚涂是用刷子或画笔用很厚重的颜色在画布或画板上涂色，能使画面产生一种肌理。厚涂可以突出重点、塑造质感，立体感强，如图5-52所示。

图5-51　淡彩　　　　　　　　　　　　　　　图5-52　厚涂

4. 影绘法

图案的影绘写生是运用毛笔和墨汁，剪影式地表现对象。影绘写生是一种强调物象轮廓

和投影形状的表现形式，以单一的黑形来体现物象的剪影效果。影绘注重表现对象的外形特征和生动姿态，形象简练、概括，因此，写生时要善于选择最能集中表现对象形态与神态的角度进行。在表现方法上，要学习中国画中写意的用笔方法，注意处理形与底、黑与白的关系，如图5-53所示。影绘写生有利于锻炼和提高敏锐的观察能力、概括的表现能力和提炼取舍的布局能力。此种方法单纯、整体感强，具有平面性，非常利于图案的归纳装饰。

图5-53　影绘写生

（三）积累

图案创作灵感来源于长期的积累。养成画速写的习惯，如图5-54所示，速写本是重要的工具，可以随时把自己的想法、笔记、涂鸦、习作记录下来。此外，还可以建立自己的资料库，可通过临摹、记录、扫描或拍摄等方式，收集各种装饰图案资料。只有当我们手头资料足够多了，脑海里积累的装饰图案素材丰富了，创作起来才能够得心应手。日常知识的积累和领悟以及反复训练是很重要的，多加临摹，从这些已有图案中找到图案变形的规律，从中受到启发，通过观察和积累，然后结合写生对象的生长规律、外形特点、结构等进行创作变形，形成自身的艺术直觉，这样才能创作出打动人心的装饰图案。

图5-54　积累资料

（四）创作

大自然是美好的，也是繁复芜杂的，必须对其进行筛选、提炼，概括，去除客观形象中丑的、次要的和非本质的东西，使新的形象具有更明确、更简练的特征。创作是一个艺术的再创造过程。在这个过程中要对写生素材进行主观的、有意识的处理，草图就是造型创作过程中重要的一环，是承接抽象的构思与具象的作品之间的重要桥梁。重视设计草稿，用草稿记录下创

意的灵光和意念。有了构思第一时间记录下来，草稿是最快捷的方法，草稿越多灵感越多。画草稿时心情放松，会带来意想不到的效果，不断创新的构思，用草稿捕捉灵感火花，尝试多元化的创新过程。

二、创作的方法

（一）提炼法

提炼法又称概括法，这是最基本的创作方法。概括不是粗制滥造，不是简单的少画，而是一种简化提炼，是艺术的再创造。简化归纳法多采用剪影式的处理方法，中国传统图案中的汉代画像和民间美术中的剪纸、皮影等均是此种方法。如图5-55所示，公鸡从图片到剪纸作品，越来越简化。

图5-55　提炼法

（二）夸张法

美化夸张法是装饰图案创作的重要手段，它与概括法是紧密联系在一起的，是一种手段的两个方向。夸张的前提是概括，概括的目的也是为了更好地夸张。夸张是对自然形象最具代表性的特征加以强化、渲染，可以对物象的独特感受以一定形式的语言表现出来，手法大胆，不拘泥自然形象的束缚。夸张可以是局部，也可以是整体形象，关键是要强调特点，使形象更醒目，更有代表性，如图5-56所示。

图5-56　夸张法

（三）添加法

添加纹饰是在简化归纳的基础上，为强化某一部分的效果，添加富于装饰趣味的纹样，使形象更加完美。在运用添加手法组织纹样时，一定要有内在的联系，关键是点、线、面，黑、白、灰关系的合理搭配，使装饰效果丰富而不杂乱，增加艺术情趣和美好联想是添加纹饰的目的，如图5-57所示。

图5-57　添加法

（四）求全法

求全法打破现实中的时空观念，如可以把不同季节的动植物组合在一幅画面中，创造出新的形象，也可以运用移花接木的浪漫主义创作手法，将不同空间的动植物并存在一起，如民间剪纸、刺绣图案中经常出现一条枝干上长出几种不同的花卉，或把荷花、荷叶、莲蓬和藕同画在一幅画面中，使图案更具浪漫色彩和超自然的艺术魅力，如图5-58所示。

 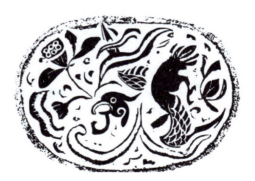

图5-58　求全法

（五）解构法

自然界中的物象经过归纳、提炼、概括处理之后，根据主观意图，可以将它分割移位，然后根据一定规律重新组合，称之为解构法，类似于构成中的打散重构，或是剪拼重组，如图5-59所示。

装饰图案造型设计

图5-59 解构法

知识链接

日本传统纹样

菊花在奈良时代作为一味中药被引入日本，后因色彩鲜艳、形似太阳，被皇室作为御用徽章。自此，菊花跃升为日本最高级别的观赏花卉，菊花图案纹样也流传开来。图5-60所示为菊花纹样。

孔雀优雅的姿态和迷人的羽色总是吸引着人们的目光，只有孔雀羽毛搭配牡丹才不会显得黯然失色。图5-61所示为孔雀纹样。

青海波纹样源自古波斯，经丝绸之路传到中国，后又在日本盛行。日本本来就是一个海岛国家，人们出于对海洋的敬畏和迷恋而大量使用青海波。除了和服中会用到青海波之外，一些陶器和茶巾上也常常能见到青海波图案，如图5-62所示。

图5-60 菊花　　　　　图5-61 孔雀　　　　　图5-62 青海波

贝桶是一种盛放贝壳的器皿。平安时代人们喜欢玩一种贝壳游戏，就是通过大小和形状寻找初始的那对贝壳。有时贝桶内部会饰有彩绘和镀金，暗喻着夫妻和睦、家庭富足。图5-63所示为贝桶纹样。

熨斗纹可以说是日本本土的图案了。熨斗纹最初的形态是装饰点缀在信封上的鲍鱼条，后来逐渐演变成了长而细的束带，如图5-64所示。

御所车象征着京都华丽、迷人的生活场景，但这种图案中通常不会出现人和牛，仅仅只是盛满了鲜花、装饰着飘带的豪华车驾，如图5-65所示。

图5-63　贝桶　　　　　图5-64　熨斗纹　　　　　图5-65　御所车

御所解由房屋、小桥、几帐、扇等图案组成，京友禅染色织物中多用这种优雅的组图，如图5-66所示。

日本的凤凰经常搭配牡丹、竹子、梧桐树出现，如图5-67所示。

图5-66　御所解　　　　　　　图5-67　凤凰

地纸是指贴在扇子上的纸张，以扇为轮廓印上各色花草纹饰，如图5-68所示。

吹寄纹常见的是风吹落的银杏叶、红枫叶、樱花瓣等都仪式般地陈列在地上，好似寄托了哀思，如图5-69所示。

花筏纹，水面上漂浮着带有花枝的木筏子，花瓣从花枝上片片飘落，随波逐流，优雅而凄美，如图5-70所示。

图5-68　地纸　　　　　图5-69　吹寄纹　　　　　图5-70　花筏纹

装饰图案造型设计

互动讨论

日本传统图案相比中国传统图案有什么不一样的地方？

练一练

1. 分别用夸张法和提炼法创作一幅人物图案和植物图案。
2. 用求全法创作一幅风景图案。

第六章

装饰图案的实践应用

装饰图案造型设计

内容摘要

中国是拥有五千多年的悠久历史的文明古国,岁月的积累,给我们留下了很多博大精深的传统文化瑰宝。艺术源于生活,图案装饰同样如此。从远古人类纹面刺青、图腾崇拜开始,在中华大地上一直就有利用图案作为装饰的传统,历经千年一直经久不衰,历久弥新。经过长期的传承和沉淀之后,不仅积累了大量的装饰图案创作经验,还形成了中华民族独特的传统装饰图案体系。如今,这些别具特色的图案装饰已成为我们中华传统文化中不可或缺的文化元素,成为我们文化认同和传承的纽带和符号。发掘和利用中国的传统元素并融合到现代设计中,包括平面设计、服装设计、器皿设计、家居设计等,不但能很好地彰显设计师与众不同的风格,还可以体现中国特色的现代设计的魅力。

学习目标

- 了解装饰图案在平面设计中的应用。
- 了解装饰图案在服装中的应用。
- 了解装饰图案在各种器皿中的应用。
- 了解装饰图案在家居生活中的应用。

引导案例

韵达的全新LOGO

国内快递企业韵达在公司成立16周年时,正式发布了全新的企业LOGO,如图6-1所示。

图6-1　韵达新logo

这个设计方案充分表达了韵达对货物的送达、道路的通达、信息的传达、情感的表达的深刻理解,提炼出以"达"字为核心的标志,寓意在快递领域"运达"是企业的首要目的。

通过对汉字"达"的图形化演变,将民族性的文字转变为世界性的图形符号,体现韵达作为民族快递企业走向世界的愿望和信心。

其中,方块元素寓意包裹。以"大"字为中心象征着人在快递运输过程中的传递作用,同时体现韵达把人作为企业的核心,关注员工,重视人才,尊重客户。

"韵达"二字充分体现行业特征,在继承原有字体的基础上,简化信息,提升标志辨识度。坚持黄色为主基调,展现企业阳光、积极、热情的态度。新的标志体现韵达对自我的严格要求和对专业、安全的严肃态度,一切改变都以快速运达、安全运达、准确运达为最终目标。

韵达将传统汉字变形成为装饰图案,成为辨识度很高的标志形象,这也是装饰图案在标志中的应用,接下来我们一起了解一下装饰图案在其他方面的应用吧。

第一节 装饰图案在平面设计中的应用

一、标志设计中的图案

现代标志设计作为平面视觉设计的一种常见的表现形式,以单纯、显著、易识别的物象、图形或文字符号为直观语言,除标示、代替之外,还具有表达意义、情感和指令行动的作用。标志设计可以称为实用美术的典型代表,在市场经济和商品流通中广泛应用。从早期的简单形象的实物和符号标记,到如今抽象的广告品牌标识,标志设计已不仅是一种简单的视觉符号,它已成为现代企业和产品的直接代言和具体象征。现代的标志设计要求设计形象艺术性和实用性兼具,特别是设计的装饰和美化的功能,已成为现代设计的重要功能。

在标志设计中,所选用的图形应切合标志设计主题,选用的图形本身应与设计主题有某方面的内在联系。现代标志设计要展现出属于自己的风格特点,可以从传统图案中吸取营养,在传统图形适当变形设计的基础上,充分理解传统图案的内涵,从传统图案中提取其形的元素,运用借鉴、重构、套用和寓意等艺术手法,将这些具有传统形式的元素进行重新设计,通过对建立在传统图案的基础上的原型进行不断充实完善,赋予其新的艺术形式和设计理念,形成既有传统符号特征,又具有现代审美意识的现代标志设计,才能恰当表达产品和企业的标识要求。如图6-2所示,中国银行的标志设计,采用了古钱与"中"字为基本形,古钱图形是圆形的框线设计,中间方孔,上下加垂直线,成为"中"字形状,寓意天圆地方,经济为本。

图6-2 中国银行标志

如图6-3所示,中国联通标志的设计,采用的就是源于佛教吉祥"八宝"图案之一的"盘长"造型,取其"源远流长,生生不息"之意,迂回盘绕、连绵不断的线条象征着联通通信网络四通八达,信息畅通。

图6-3 中国联通标志

如图6-4所示,在中国邮政标志中可以发现"中"字,这个字代表了中国企业,"中"字两侧为羽翼造型,整体标志飞翔的大雁,寓意为鸿雁传书、邮递速达,包含着亲切温暖之意。

图6-4　中国邮政标志

如图6-5所示,中国国际航空公司的标志是一只腾飞的凤凰,取材于一个出土的青铜器上的图案纹样——神鸟的造型,如图6-6所示。相传这种鸟出现在哪里,就能给哪里带来吉祥与幸福,寓意极佳、形态优美。凤凰是我国古代四神兽之一,是中华文化中美丽的祥瑞之禽,是中华文明的象征之一。这一标识的设计极具东方意识,以小见大,层层推进,创意制胜,简洁高雅。

图6-5　中国国际航空标志　　　　　　　　　　图6-6　神鸟

由以上成功案例可以看出,在现代标志设计中融入传统图案,不仅将本土文化自我延伸,在世界信息交流方面也表现出极大的推动作用,同时对树立我国的国际形象也具有积极的意义。因此,准确地把握传统图案的深刻内涵,并将它和现代设计元素完美地结合在一起,赋予它新的时代感和生命力,可以让古老的艺术经得起时间的考验而不断地延伸下去。

二、平面广告中的图案

平面广告伴随商品经济的发展呈现出蓬勃之势,对于商品宣传、形象打造、品牌推广、硬性功能介绍起到重要作用。同时,广告行业也面临传统媒体日渐衰落,行业内竞争激烈等挑战,将传统图案与新行业、新技术配合,创作出优秀的作品。

在平面广告设计中,将装饰图案符号应用在产品特点的展示当中,特别是中国传统图案,可以结合相应的文字和色彩,对现代商业广告进行艺术化的加工,提升传统图案的创新能力。这样将传统图案与商业广告结合在一起的方式,首先可以增强产品的曝光度,拓展品牌的传播力,吸引更多的消费者关注产品。其次,传统图案也可以借助现代商业广告这个媒介进行文化输出,增强传统图案的话语权和传播力。处理好现代广告与传统图案之间的主次关系,尽可能地拓展图形背后文化的展示,提高传统文化的传播效率以及传播的范围。如图6-7所示,在百雀羚的海报当中,就应用了传统的花鸟图案和仕女图案进行设计,这种设计方式通过引起消费

者对传统图案的兴趣,进而关注本品牌,从而对产品产生兴趣,促进产品销售和品牌的扩散,同时也会增强人们对仕女图、花鸟图等中国古代文人画的了解兴趣。

传统图案在现代平面广告里的应用并不是简单地复制和粘贴,而是要根据品牌的形象进行色块的展示、色彩的提取以及细节的拼贴,并结合变形设计等方式对原有的图案元素进行简化、夸张、变形、扭曲、抽象、几何化等,使之符合现代人的生活审美和购买体验,从而增强品牌的社会影响力。如图6-8所示,移动迷宫3的海报,中国传统的月饼、印章、冰裂纹盘子上面的纹样与迷宫有形似之处,将之与平面设计结合起来,使之产生新的含义。

图6-7　百雀羚海报

图6-8　移动迷宫3海报

传统图案与现代平面广告结合的过程当中,通过加入西方的一些设计元素,找到中国传统图案和西方元素之间的共同性,实现一种多元融合的状态。如图6-9所示,这张海报结合了利希滕斯坦的设计风格和中国传统图案,在设计当中结合西方的点、线、面元素,利用鲜艳的色块,提高了海报的亮度和明度,有很强的视觉冲击力;同时在这些现代的设计当中,奇妙地融合了中国古代人物图案和建筑图案,增强了产品的吸引力和现代感。

图6-9　中国农业银行的海报

三、包装设计中的图案

包装设计是一门实用性和艺术性兼具的设计艺术学科,集美学、实用、营销等于一体。同

装饰图案造型设计

时,包装本身就是一件很好的艺术作品,具有一定的艺术观赏性。

许多包装设计作品都特别注重运用优秀的传统装饰图案,从传统文化中吸收营养,表现其独特而浓郁的民族特质,同时大胆采用鲜艳的色彩及醒目的文字,以现代的设计手法表现传统文化,赋予现代包装以非物质文化的功能,将其与本土文化相联系,在传承传统的基础上有所创新,显现出深厚的人文艺术价值,结合它外形欣赏价值和内部蕴藏意义进行灵活运用。如蝙蝠与寿桃代表着"福寿呈祥",牡丹代表"雍容华贵",荷花代表"清正廉洁",明月鲜花代表"花好月圆"等,使用这种传统的图案,用其精神属性上的某种特征,来传达商品信息,不但符合中国人民的审美习惯,也能体现出中华民族所具有的独特艺术魅力,从而提升商品的文化内涵和价值,起到影响消费者的作用。例如龙纹图案是民族传统的标志和象征,将龙纹作为一种装饰和主题图案设计于包装之中,对于创造这种商品的艺术形象,表达某种主题,能起很大的推销作用。如图6-10所示,板城烧锅酒的包装设计就很好地表达了该商品的理念,给人们带来积极、向上、吉祥的美好愿望,具有强烈的艺术感染力。

在对传统装饰图案的把握上,我们不仅需要掌握图案造型的对比、统一及变化等基本规律,还要注意汲取中国传统民族图案艺术中的造型元素并加以创造性的发挥与运用,才能更好地体现出中国包装设计的民族风格。如图6-11所示,事茶包装盒的设计为传统装饰图案在包装设计中的应用,几何纹、云纹、彩陶纹等用作底纹和边框,傩纹作为象征形象应用,这些都是传统文化中特有的典型图案纹样。

图6-10 板城烧锅酒的包装

图6-11 事茶包装盒

知识链接

《哪吒之魔童降世》中的传统图案

"我命由我不由天"是《哪吒之魔童降世》这部影片中,哪吒的经典语句。在这部影片中蕴含着让人惊艳的中国传统图案元素,你知道都有哪些吗?

如图6-12所示,在影片中防止哪吒逃跑的那两只呆萌可爱的结界兽大家应该都印象深刻。这两只结界兽的原型是来自三星堆出土的青铜纵目面具,如图6-13所示。三星堆是位于四川广汉市的一个古遗迹,从中出土的青铜纵目面具是来自商周时期的文物。在影片中,两只结界兽虽然拥有隔离外力的神力,但还是让哪吒一次又一次地逃跑了,给人一种蠢萌蠢萌的印象。

如图6-14所示,在影片中我们还可以看到大量的国风水墨画,尤其是那幅山河社稷图。山河社稷图本是出自《封神演义》中的物品,属于女娲的宝物,后来赐给了杨戬用来收服梅山七怪。影片中,这幅画里有花草树木、飞禽走兽、日月星辰,俨然一个小世界。

装饰图案的实践应用　第六章

图6-12　结界兽

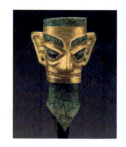

图6-13　青铜纵目面具

图6-14　山河社稷图

> **互动讨论**
>
> 《哪吒之魔童降世》中还有哪些中国传统图案的应用？

第二节　装饰图案在服饰设计中的应用

　　装饰图案是服饰中不可或缺的重要组成部分，包括头饰（帽子、头巾、发带、暖耳等）、上衣（内衣、外套、披肩、衬衫、T恤、棉袄等）、裤子、裙子、鞋子、袜子等这些服装上的装饰图案以及人身体上佩戴的各种装饰品，如项链、手镯、戒指、耳环上面的图案。服饰上的图案可以是服饰的点缀，也可以是服饰的衬托，更可以作为主体，成为服饰的重点。

一、传统服饰

　　中国素有"衣冠之邦"的美誉。中国传统服饰的文化内涵极其丰富，经过几千年的传承演变，已形成了具有鲜明中国民族特色的完整的图案体系。其中承载着古人的审美情趣与美好期望的装饰图案，逐步形成了独特的民族语言和装饰风格，是中华民族沉淀几千年的珍贵的文化遗产。

　　传统服装中的装饰图案往往是指具有一定吉祥寓意的装饰性图案，如：一些人物、走兽、花鸟、器物等形象和一些吉祥文字，以民间谚语、吉语及神话故事为题材，通过借喻、比拟、双关、象征及谐音等表现手法，赋予求吉呈祥、消灾免难之意，寄予人们对自然的畏惧和崇拜，对生命的信仰，对真善美的追求及对幸福、长寿、喜庆等的愿望。据史书记载，早在尧

133

舜之世的上古先民就在衣物上饰以神兽、猛禽图案，应该是期望以一种神异的震慑力来辟邪消灾。经历了无数朝代的演化，到了清代，服饰达到了"图必有意、意必吉祥"的程度，把装饰图案发展到了极致，不断地融合中国的道教、玄儒、政治伦理和民情风俗，成为最具有民族特色的装饰艺术，如图6-15所示。

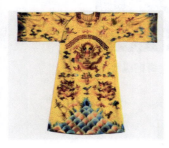 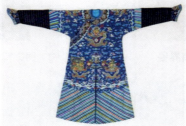 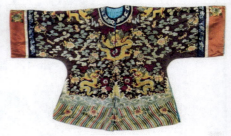

图6-15　清代服饰

二、现代服饰

将传统图案元素融入现代服装设计中，通常会考虑到中国人的审美特征，比如凤凰、豹子、喜鹊、鲤鱼、龙、老虎等传统图形都具有特定的象征意义，服装设计师努力使这些造型丰满、精美，寓意幸福、祥和美好的传统装饰图案与现代印染设计、纺织技术、刺绣技术相结合，最大限度地满足人们在情感上对于文化心理的需求，可以使服装更好地融合当下的时代环境，从而迅速升华我国现代服装设计水准，为整个人类社会营造吉祥、和平、幸福的氛围。

时至今日，服装装饰图案的内容和形式以及制作工艺等方面都与古代有着极大的不同，我们不再像古代传统服饰那样过于讲求图案的象征意义和深刻思想，而是对其装饰美感和新鲜创意有着特别的追求。在现代服装设计中，可以在下摆、袖口、领部、下襟等局部部位上运用图案，可以起到点缀的作用，使得服装不会显得那么单调。也常常会借用各种具有民族特色的传统图案元素配合整体的服装设计，使整个服装设计看起来是完整的。如图6-16所示，北京奥运会的颁奖礼仪服装设计就是一个非常典型的例子，这套服装都是"青花瓷"系列的礼服，服装的主题图案也是以瓷器装饰图案为主，充分体现了我国深厚的文化底蕴。青花瓷的花纹设计得非常精致，吸引了大量消费者的关注和喜爱，"青花瓷"也成为当年最流行的中国元素。

图6-16　青花瓷系列礼服

近年来，传统的手工加工已经被现代高科技手段所替代，比如在面料上刺绣图案可以数码印刷；在面料上进行多种刺绣效果的印染加工方法，如打籽、仿挑花等。如图6-17所示，著名影星走红毯时穿的几套中国风特色的礼服，有一款明黄礼服上就配合了龙纹装饰设计，使得整个礼服很有特色，雍容华贵；其他的几套也主要采用的是传统吉祥图案与现代设计结合，整个形态显得非常生动，而且中国风非常突出。

图6-17　中国风系列礼服

服装设计越来越朝着现代化的方向发展，实现传统图案元素和现代设计理念的融合，做到中西合璧，如图6-18所示，约翰·加里亚诺在迪奥时装设计中也大量运用了中国传统吉祥图案，这些中国传统吉祥图案经过了重组和解构后应用于服装设计中使服装作品显得非常有东方情调。

 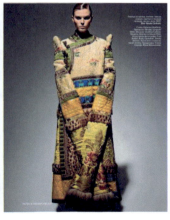

图6-18　迪奥时装设计

如图6-19所示，为了满足普通人对于服饰设计的要求，近年来诸多服饰店推出DIY图案（自己动手设计图案）衣服，让喜欢追求个性的年轻人过足了设计服装的瘾。不仅如此，鞋子上的图案也可以DIY，甚至每只鞋子上的图案都可以不一样，显得酷劲十足。除此之外，饰品上的图案也是丰富多彩的，如近年来流行的藏式，以其图案细腻多样、材质朴实、寓意美好而广受欢迎。

装饰图案造型设计

图6-19　DIY图案

知识链接

一帽以蔽体——幂䍦

幂䍦（mì lí）作为一种独特的古代帽饰，主要流行在3~8世纪时，在历史上延续了近500年。主要用来遮蔽容貌及身体，文字记载最早出现于晋代，流行初期男女均可以穿戴，到了隋唐时主要为妇女使用，唐以后在制度中废弃不用。

历史源流

幂䍦，又写作幂䍦、幂篱或者幂㒗。"幂"字单独使用时又通"幂"或者"幂"，指的是遮盖物品的大型巾帛。周代设有幂人一职，掌管共巾，用其覆物。《小尔雅·广服》："大巾谓之幂。"《周礼·天官·幂人》载："幂人掌共巾幂。祭礼，以疏布、巾幂八尊，以画布、巾幂、六彝，凡王巾皆黼。"䍦，"接䍦，白帽也"。

幂与䍦最早分别指代两件物品，即巾帛和白帽。直到晋代，"幂䍦"两字才组合在一起出现。《晋书·四夷传》中记载吐谷浑男子服饰时提到："其男子通服长裙，帽或戴幂䍦。"西北地区多风沙，日照强烈，吐谷浑男子将帽子或幂䍦与长裙搭配穿戴，用来遮阳与避风沙。

到了隋代，幂䍦流行于吐谷浑的上层人群中，仍然多为男性穿戴。《隋书·西域传》"吐谷浑"条载："王公贵人多戴幂䍦，妇人裙襦辫发，缀以珠贝。"唐初，幂䍦尤为盛行，宫中骑马之人、王公之家流行使用，《旧唐书·舆服志》："武德、贞观之时，宫人骑马者，依齐、隋旧制，多著幂䍦，虽发自戎夷，而全身障蔽，不欲途路窥之。王公之家，亦同此制。"如图6-20所示。

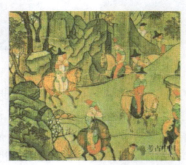

图6-20　唐《明皇幸蜀图》局部

《礼记·内则》载："女子出门，必拥蔽其面。"随着武则天政治地位的巩固和妇女自我意识的提高，佩戴"全身障蔽"的幂䍦显然不能满足妇女的审美要求，妇人出行开始"皆用帷帽，拖裙到颈，渐为浅露"。然而当时妇女相互效仿穿戴帷帽，渐渐形成了一股潮流，在帷帽普遍流行的同时，幂䍦也因宫禁的松弛而逐渐衰落，以至于不久之后便被取消，幂䍦从传统的服饰中淡出。图6-21为唐代戴帷帽彩绘女骑俑。

燕妃于咸亨三年(672年)陪葬唐太宗昭陵，1990年的考古发掘，燕妃墓前室北壁西侧室出土了一幅捧幂䍦女侍图，如图6-22所示。从图像分析，幂䍦是侍女为侍奉墓主人穿戴而备，侍女双臂前伸捧有一项呈钵形的黑色圆帽，帽檐连缀丝织物打结并自然下垂至女侍腿部。侍女手捧的圆帽檐连缀丝织物虽然打折弯曲，但仍下垂到侍女的腿部位置，根据幂䍦有"障蔽全身"的特点，此即为唐初流行的幂䍦。

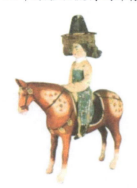

图6-21　吐鲁番阿斯塔那187号墓出土戴帷帽彩绘女骑俑　　　　图6-22　燕妃墓捧幂䍦侍女

互动讨论

你自己最喜欢的服饰图案是什么风格的？

第三节　装饰图案在器皿中的应用

　　器皿是某些盛东西的日常用具的统称，主要指食器和用器两部分，如缸、盆、碗、碟等。器皿虽小，但在我们的日常生活中却扮演着重要角色，它们可用、可观、可赏，一件漂亮的器皿可以令我们的生活添色不少。

　　器皿上的图案是使器皿成为一件优秀作品的重要因素。器皿的形态主要以轴对称的形态出现，因此形体上图案的表现形式主要有两种：一是适合器皿形体的重复纹样；二是不受形体限制的自由手绘式纹样。重复纹样主要以二方连续的形式出现于瓶子的瓶壁、盘子的边沿、碗的碗口等部位，富有秩序和韵律。

一、木制器皿

　　木制器皿一般分为三种：第一种是纯木系列，保留所选用木材本身的纹理图案，自然纯

粹的木质纹理干净美好，最接近自然原始的色调，总是让人很温暖，很有亲和力，气质内敛温润、纯洁舒适，越来越受到现代人的喜爱，造型充满简洁流畅的现代感，如图6-23所示；第二种是在木制器皿上描绘图案或者雕刻图案，例如绘画或者雕刻一些象征吉祥的图案、动植物纹、几何纹等，传达人们对美好生活的向往，如图6-24所示；第三种是借助木制的胚胎，形成一种新的工艺形式，比如，漆器。传统漆器在图案装饰上主要有动物纹、植物纹、几何纹、风景纹等，一般是彩绘居多，也有少量雕刻后彩绘，如图6-25所示。

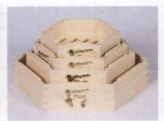

图6-23　纯木系列器皿

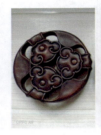

图6-24　雕刻或者绘画系列木制器皿

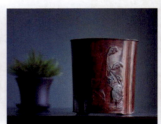

图6-25　木胎漆器

二、金属器皿

金属器皿从所用的材质上可以分为青铜器、金银器、铁器等。青铜器皿主要是指唐以前的古代青铜器。青铜器有很多腹中是素纹的，边沿是夔纹及草龙纹，或凸起来的人面纹，还有兽纹、角叶纹、蝉纹、枭纹、瓦棱纹、鱼鳞纹、蛇纹、爬兽纹，等等，如图6-26所示。商代青铜器的花纹，多为平纹、二层花纹、三层花纹的；图案则是被夸张与改造过的各种动物形象，如四条腿的动物，在有的铜器图案中被改为两条腿，有的动物羽毛被代之以篆形纹等。

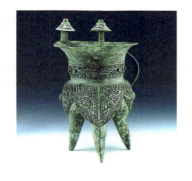 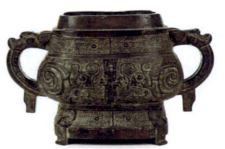 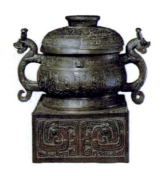

图6-26　青铜器皿

　　金银器是中国传统文化艺术的重要载体。金银是贵重金属，硬度适中，具有延展性，易锤打成形，又有亮丽的天然色泽，是制作工艺品的良好材料。金银制品在商代即已出现，春秋战国时代已有金银镶嵌工艺。中国古代金银器不仅工艺繁复，制作技巧高超，而且造型精巧，装饰细密，装饰图案主要是写实或图案化的动植物，反映时代生活的人物故事，表现流云、飞瀑、晨曦的自然景象，也有表现菩萨、罗汉、金刚的宗教形象，还有高度抽象化、概括化的几何纹样图案。最能代表人们亘古不变美好希冀的，便是以各种吉祥图案与文字为装饰的金银器物，既满足了人们追逐财富、渴望坐拥权势的心理，又满足了对种种美好寓意的寄托，真可谓合璧之作，如图6-27和图6-28所示金银器皿。

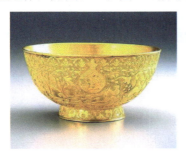 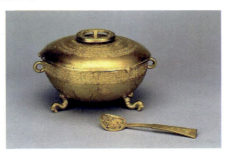

图6-27　金器皿

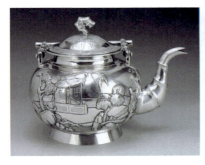

图6-28　银器皿

　　随着铁器的出现，人们发现铁更合适用来制作器皿，耐用而价格低廉。器皿上的图案多以铸造为主，有动植物纹样、几何纹样等，如图6-29所示。

图6-29 铁器皿

三、陶瓷器皿

陶瓷装饰艺术是中国有着悠久历史的瑰宝。从新石器时代出现的单色陶器几何装饰图案与彩陶装饰图案发展到明清时期种类繁多。例如，瓷器上常见的图案造型有婴戏纹、缠枝纹、莲花纹、牡丹纹、山水画、八吉祥、福禄寿图、海水龙纹、花鸟纹等。婴戏纹是陶瓷上常见的纹饰，如图6-30所示，瓷器上装饰的儿童嬉戏、玩耍的画面。古人认为婴戏图可以象征多子多福、生活美满。特别是青花瓷器上表现得尤为明显：各式婴孩不仅数量多，题材也层出不穷；儿童形象生动活泼，稚趣可爱，富有浓郁的生活气息，犹如一幅关于平民百姓的风俗画，形成"平淡天真"的艺术格律。缠枝纹是瓷器上最常见的纹样，如图6-31所示，以植物的枝茎或蔓藤做骨架，向上下、左右延伸，形成波线式的二方连续或四方连续，循环往复，婉转流动，变化无穷。莲花被誉为"佛门圣花"，具有宗教意义。元至清代，莲花纹的变化较多，有缠枝莲、一把莲等，如图6-32所示，并常与动物纹样组合在一起，如：莲池水禽、莲池游鱼等。牡丹，自唐以来，被人视为繁荣昌盛、美好幸福的象征，宋时被称为"富贵之花"，宋瓷中的瓶、罐、盘、盆、缸、枕等器物上均有构图多样的牡丹纹，如图6-33所示。茎蔓缠绕，花叶连绵，或花朵环抱，或一枝独放……工匠们因器施画，千姿百态，极尽其华丽妖娆之美。明代民窑青花，山水装饰已矗立于陶瓷艺术之林，如图6-34所示。山川乡气、楼台亭阁、田园风光、庭园小景均饶有情趣，且笔势洒脱，意境深远。如图6-35所示，八吉祥是佛家常用的象征吉祥的八件器物，图案为：法轮、法螺、宝伞、白盖、莲花、宝瓶、金鱼、盘长结。有印花和彩绘两类，印花多见于元至明永乐年间，宣德开始以彩绘为主，有青花、斗彩、五彩等，清代出现粉彩、珐琅彩品种。如图6-36所示，福寿禄图，蝠、鹿音同"福""禄"，分别代表富贵和高官厚禄，松、鹤、寿桃、寿星均寓有长寿之意，表达了世人的美好愿望。海水龙纹瓷器装饰纹样之一。如图6-37所示，画面为游龙出没于惊涛骇浪之中，斗彩海龙纹龙身用青花勾勒，填以黄彩，行云与海水均以青花和绿彩组成，浪涛则不施彩，显出海浪滔天的气势。花鸟纹是宋代北方民窑常用的装饰题材，笔触流利生动，风格活泼豪放，各具特色，如图6-38所示。

现代社会陶瓷的普及，生产技艺的提高，以及一些外来文化的影响，纹样类型不断丰富，不再限制于具象的图案和具象的表达，逐渐演变成具象题材抽象运用，图案与陶瓷的联系也逐渐紧密并具有中国独特的文化特色。图案的象征意味逐渐减少，装饰意味逐步增强，如图6-39所示。

图6-30　婴戏纹

图6-31　缠枝纹

图6-32　莲花纹

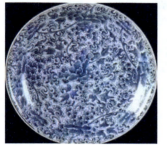
图6-33　牡丹纹

图6-34　山水画

图6-35　八吉祥

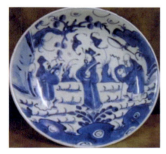
图6-36　福禄寿图

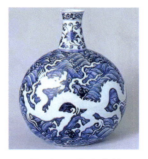
图6-37　海水龙纹

图6-38　花鸟纹

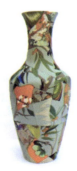
图6-39　现代陶瓷

四、玻璃器皿

玻璃器皿就是用玻璃所造的器皿。由于玻璃具有通透和空间的错觉特点，所以装饰图案与玻璃艺术相结合，能够创造出五彩斑斓的玻璃艺术品，不同的创造方法体现出不同的视觉感受。玻璃器皿随处可见，玻璃器皿的品种丰富多彩，造型与装饰有所变化，可以使得一个普通的玻璃器皿变成装饰玻璃器皿或者功能玻璃器皿，其中料仿玉、翡翠、玛瑙、珊瑚等制成的瓶、碗、鼻烟壶、鸟兽杯等，颜色逼真，具有独特风格和韵味，使人们的生活增添更多的色彩，如图6-40所示。

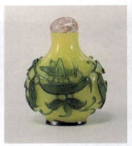
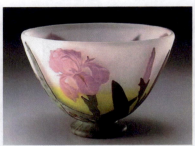

图6-40　玻璃器皿

五、复合材质器皿

复合材料是将两种或两种以上的材料复合成一体形成的材料。比如常见的玻璃钢容器，它具有高强度、轻质、耐腐蚀、优良的耐热性和绝缘性能。复合材质器皿上的图案往往通过注模形成，有动植物、几何纹样等，较多的用作花盆，如图6-41所示。

图6-41　复合材质器皿

知识链接

鼻烟壶——袖珍艺术品

鼻烟壶，即盛鼻烟的容器，小可手握，便于携带。明末清初，鼻烟传入中国，鼻烟盒渐渐东方化，产生了鼻烟壶。中国鼻烟壶作为精美的工艺品，集书画、雕刻、镶嵌、琢磨等技艺于一身，采用瓷、铜、象牙、玉石、玛瑙、琥珀等材质，运用青花、五彩、雕瓷、套料、巧作、内画等技法，汲取了域内外多种工艺的优点，被雅好者视为珍贵文玩，在海内外皆享有盛誉，如图6-42所示。

在世界上，中国素有"烟壶之乡"的称誉，其中鼻烟壶以其精巧卓绝的制作技术，被称为"集多种工艺之大成于一身的袖珍艺术品"。

图6-42 鼻烟壶

互动讨论

器皿的装饰图案往往受到工艺和材质的限制，你都接触过哪些器皿？器物上的图案都有什么风格的？

第四节 装饰图案在家居中的应用

一、墙面、地面与天花板

随着生活水平的不断提高，人们对生活空间的设计要求也日益提升。装饰图案作为环境设计的一个重要部分，主要是针对墙面、地面、天花板三部分进行装饰。装饰在一定程度上主导着建筑空间环境的视觉中心，是空间环境的重要组成部分。图案装饰艺术的目的在于营造建筑空间环境的人文价值，使得建筑空间环境具有文化氛围和地域特色。墙面、地面、天花板离不开装饰，建筑装饰作为构成建筑空间的重要因素，直接影响人们的视觉感受及情感意识；此外，图案装饰还可以彰显建筑的文化属性与个性魅力。装饰作为一种有效的调和手段，担负着调和人文环境与自然环境的作用。例如，车站、机场、地铁适合简洁流动感强的装饰图案，

这样显得开阔稳定,如图6-43至6-44所示;购物中心、酒吧、商业街内的建筑环境中墙面、地面、天花板上的图案装饰功能主要是构建相应的空间氛围,多采用主题式图案装饰,给人以简洁、轻松愉快的感受,如图6-45至6-46所示;科技馆、图书馆的空间适合表现富有幻想抒情的题材,突显知识性和创造性,如图6-47至6-48所示;博物馆的建筑空间适宜采用表现庄重、稳定的图案装饰,如图6-49所示。

图6-43　机场　　　　　　　　　　图6-44　地铁

图6-45　酒吧　　　　　　　　　　图6-46　商场

图6-47　科技馆　　　　　　　　　图6-48　图书馆

图6-49　博物馆

二、家具

中国传统家具上的图案以明清时期的图案最为典型，明式的典雅精美，清式的富丽华贵，材料多以楠木、红木、花梨、紫檀、鸡翅木等名贵木材为主，除此外还有竹、玉、宝石、象牙、骨料、陶瓷、金、银、铜等贵重金属，因此图案多为雕刻和镂空等手法制作，常选用植物和动物的花纹图案表现吉祥的主题，如图6-50所示。现代家具在材料和造型上都有较大突破，图案自然也有极大的变化，图案可以采用平面化的手法直接绘制于家具上，因此色彩和形状都不用受到任何局限。简洁的边角装饰图案或是整个家具上全部铺满图案都有着不错的装饰效果，如图6-51所示。近年来具有浓郁区域特色的图案和传统风格图案在家具上的使用也颇受消费者的喜爱，如图6-52所示。

图6-50　明清家具　　　　　图6-51　现代家具　　　　　图6-52　地域特色家具

三、灯具

灯具是家居装饰中必不可少的组成部分，从古代的草灯、油灯、灯笼等到现在的各色灯具，无论从造型上还是从功能上都有了极大的发展。家庭中用到的灯具有吊灯、射灯、台灯、落地灯等，功能除照明外还有一定的装饰效果，因此那些设计新颖、造型优美、装饰性强的灯具特别受到人们的青睐。灯具上的图案一般不会太复杂，多利用灯具本身的材质来制作一些细腻简洁的图案，秩序感和肌理感较强，但也有一些以复杂图案取胜的灯具，例如通过灯具的镂空图案来透射灯光，在墙面或者地面上产生复杂多变的图案，让人感到妙趣横生，如图6-53所示。

图6-53　镂空灯具

四、用品

　　现代家居用品设计包含床品、靠垫、桌布、窗帘等，除此之外地毯、毛毡也都可以被列入其中。主人可以根据自己的心情和喜好随时更换家里的布艺饰品，然而织物上的图案往往会成为变化房间风格的决定性因素。布艺是由经纬线有规律地交织而成的结构，在此基础上衍生的图案丰富多变，有四方连续的碎花图案，也有秩序井然的花格图案，还有莫可名状的抽象图案等。家居用品图案的色彩需与家庭装修的整体色调相协调，同时起到适度调节和点缀的作用。随着人们审美的变化，越来越多的家居用品图案设计采用了现代装饰手法，其优势也在于能够充分体现对象的厚重感和真实感。将各种不同的装饰图案，结合时下的流行元素应用在家居用品设计中，使现代家居用品受到人们更多的青睐，通过设计使它们生动化、趣味化，赋予它们更多的意义，让装饰图案设计语言更好地融入现代的家居用品当中，如图6-54所示。

图6-54　家居用品

知识链接

天空的尽头

　　天空的尽头（The Sky's the Limit）这一长达一英里（大约1.6公里）的迷幻空间艺术作品来自于艺术家麦克·海登。这个动态光雕塑由466个霓虹灯管组成，还包括将近2200平方米的反射镜，反射出一英里的霓虹光。在奥尔黑国际机场一号航站楼的B与C登机口之间，彩虹的颜色遍布了整个通道，在通道的尽头变为白色。虽然机场嘈杂，但细心的人也许会听到背景音乐播放着格什温的《蓝色狂想曲》，天空的尽头于1987年出现在奥尔黑国际机场，20多年过去仍然瑰丽如初，如图6-55所示。

图6-55　天空的尽头

互动讨论

你去过印象比较深刻的空间环境有哪些吸引你的装饰图案?

练一练

1. 在图案不同种类的应用中选出两种分别设计一款图案。
2. 在自己的鞋子上尝试一下图案创作。

参考文献

[1] 闫晓华. 装饰图案造型设计[M]. 北京：清华大学出版社，2019.
[2] 杨冬梅. 传统装饰图案与现代装饰设计[M]. 北京：人民邮电出版社，2018.
[3] 王峰，魏洁. 装饰图案设计(升级版)[M]. 上海：上海人民美术出版社，2017.
[4] 马丽媛. 装饰图案设计基础[M]. 北京：人民邮电出版社，2016.
[5] 田喜庆，曾嵘. 装饰造型设计[M]. 北京：人民美术出版社，2012.
[6] 苏亚飞. 装饰图案设计[M]. 武汉：华中科技大学出版社，2017.
[7] 刘时燕. 装饰图案[M]. 北京：中国纺织出版社，2017.
[8] 爱林文化. 黑白闪耀：黑白创意装饰图案绘制宝典[M]. 北京：人民邮电出版社，2017.
[9] 耿广可. 图案设计[M]. 北京：人民邮电出版社，2016.
[10] 李泽厚. 美的历程[M]. 北京：生活、读书、新知三联出版社，2009.